I pontili che per molti sono una strada chiusa, per altri sono il punto di partenza, questi xilofoni di legno che scricchiola, danno a tutti la possibilità di stare con i piedi a penzoloni indipendentemente dal numero di scarpe.

Più si avanza lungo questi pontili e più il soffio del vento diventa maggiore e quel passeggiare pensato, talvolta si fa talmente stretto da dover condividerne il respiro con le persone incrociate.

Ci sospendono sull'acqua e non sono mai abbastanza lunghi per andare a chiedere consiglio al lago da vicino, o per riversare i nostri pensieri direttamente nel suo cuore e lasciarglieli di modo che se ne prenda cura, ma soprattutto hanno un grande ruolo, quello di regalare ombra all'acqua che si alterna per andarci sotto a riposare.

 Manuel Malò

The spiling that for many are a closed road, for others are the starting point, these wooden xylophones creak, give everyone the opportunity to stand with their feet dangling regardless of the number of shoes.

The more we advance along these piers, the more the wind blows, the more we walk, we sometimes get so close that we have to share our breath with the crossed people.

They suspend us on the water and are never long enough to go and seek advice from the lake up close, or to pour our thoughts directly into his heart and leave them so that they take care of them, but above all they have a great role, that of give shade to the water that alternates to go under and rest.

<div style="text-align: right;">Manuel Malò</div>

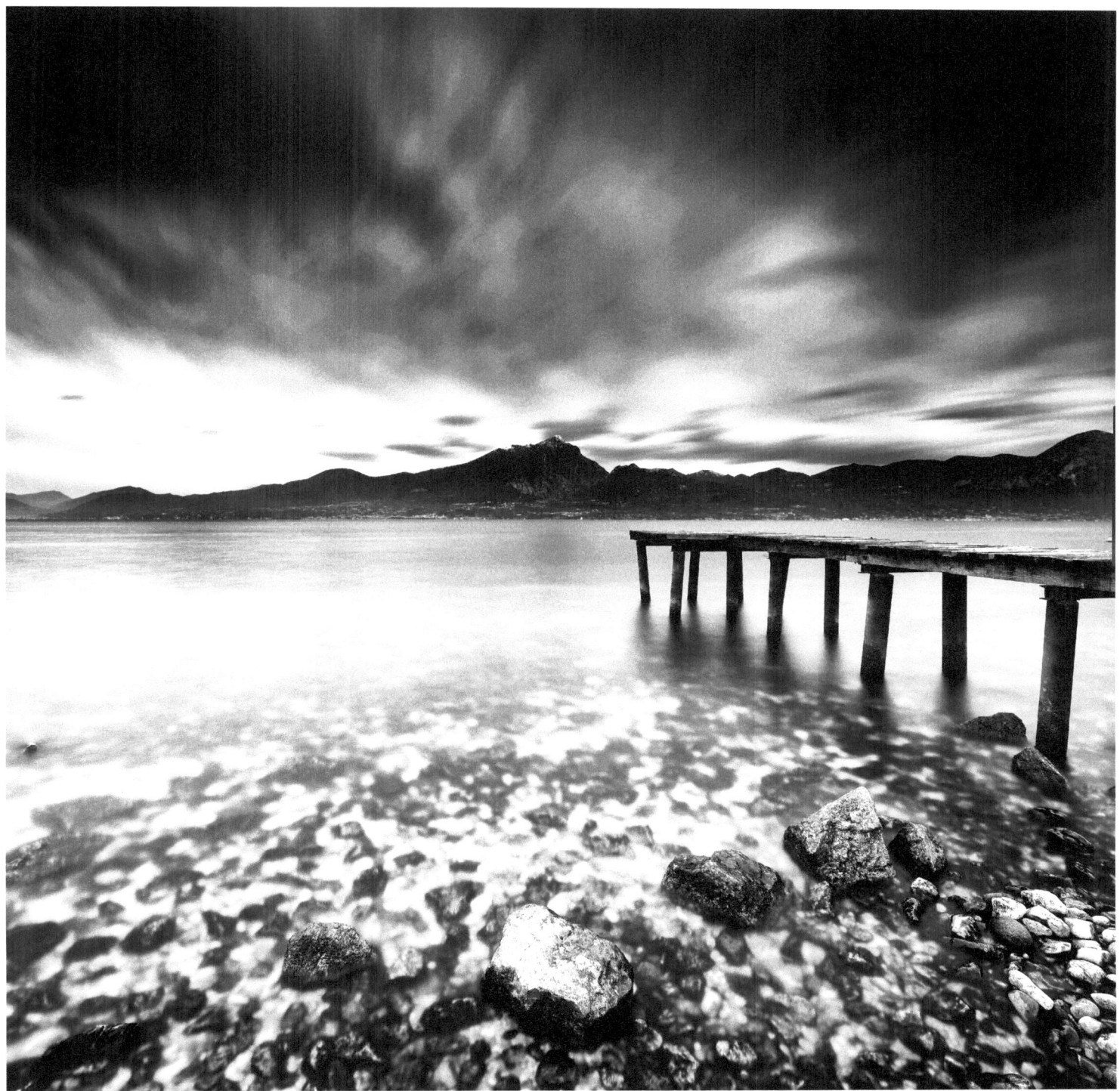

Torri del Benaco

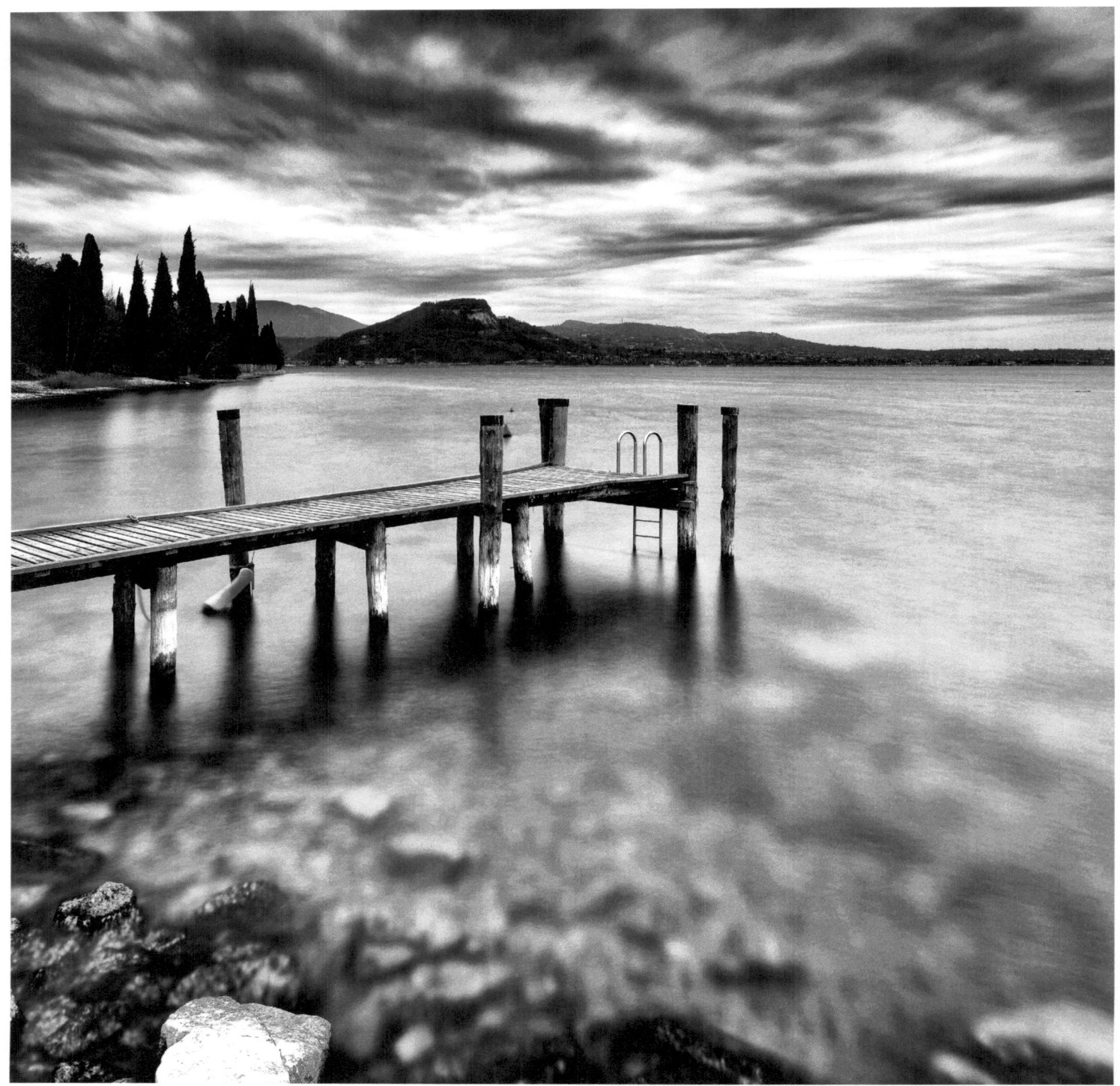
Punta San Vigilio

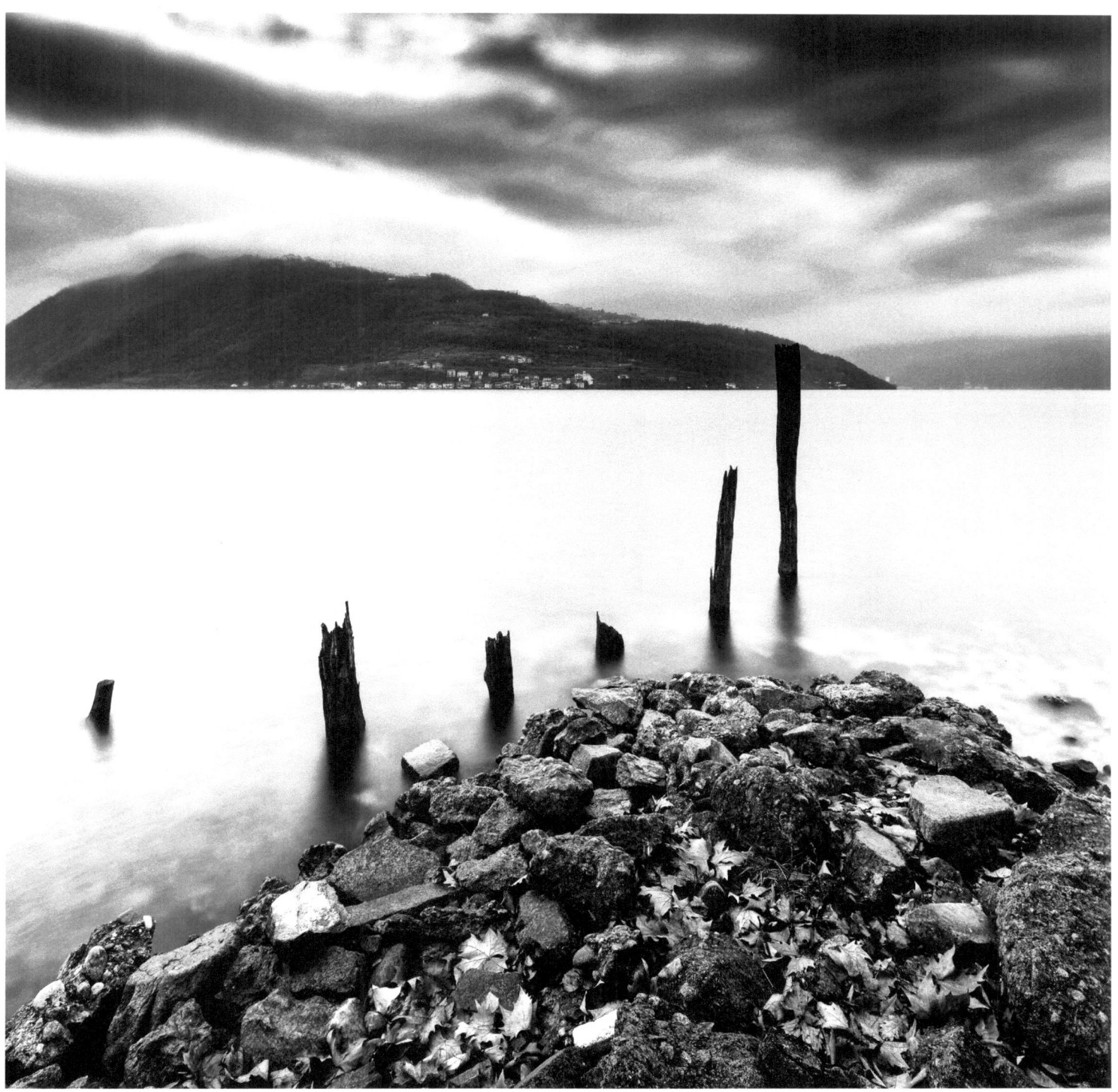
Sale Marasino

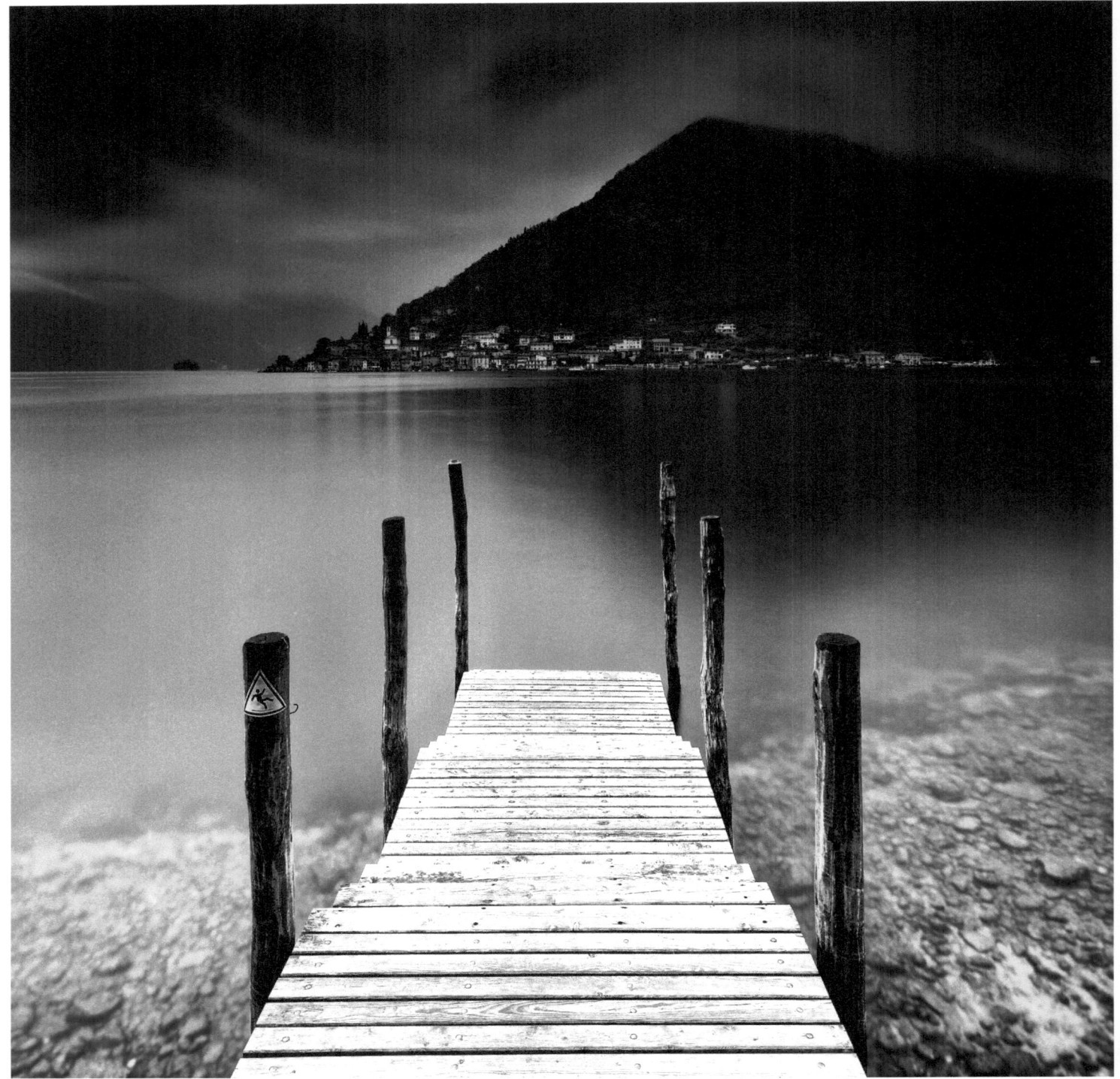

Sulzano

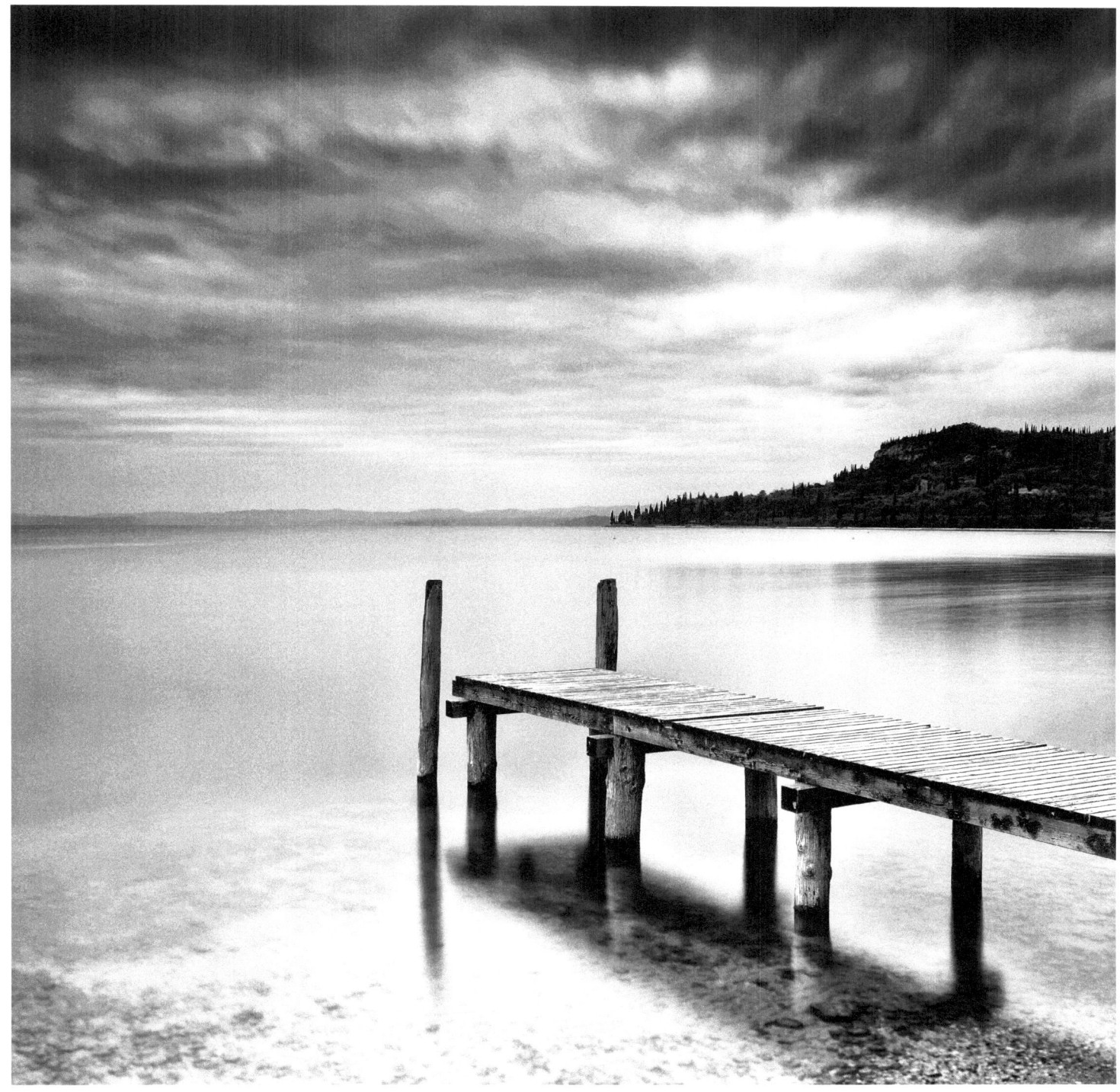
Garda

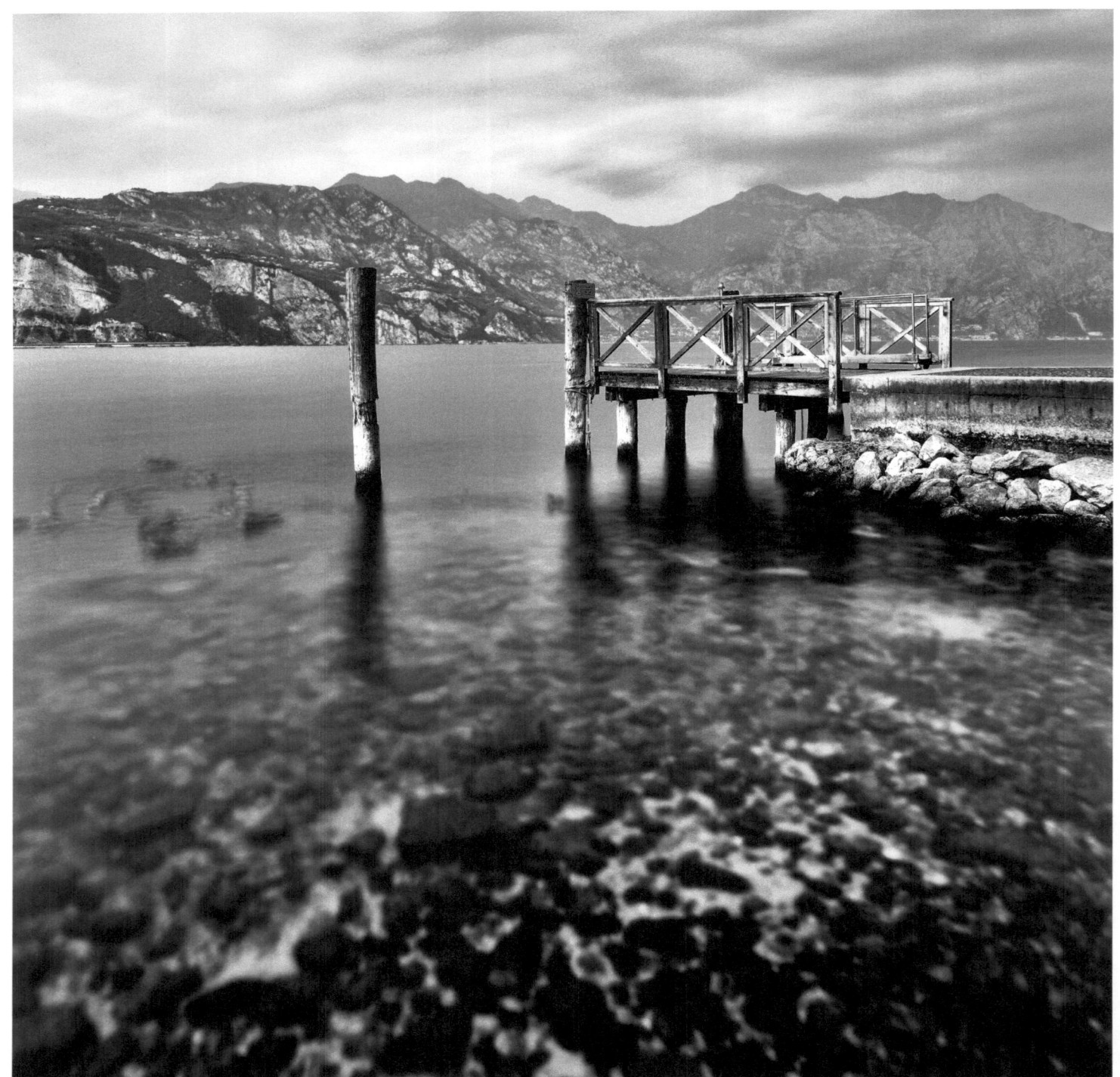
Malcesine

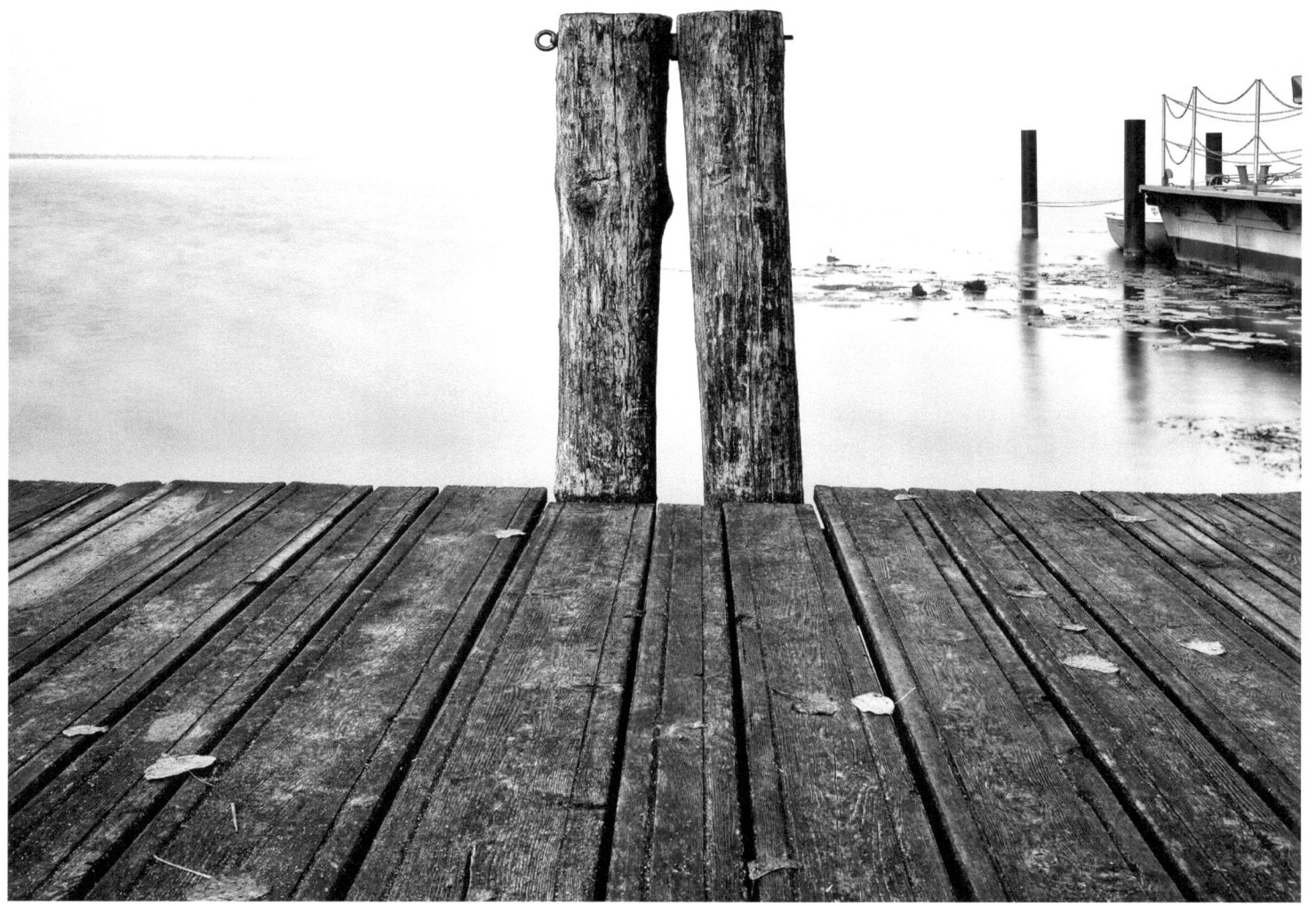

Mantova

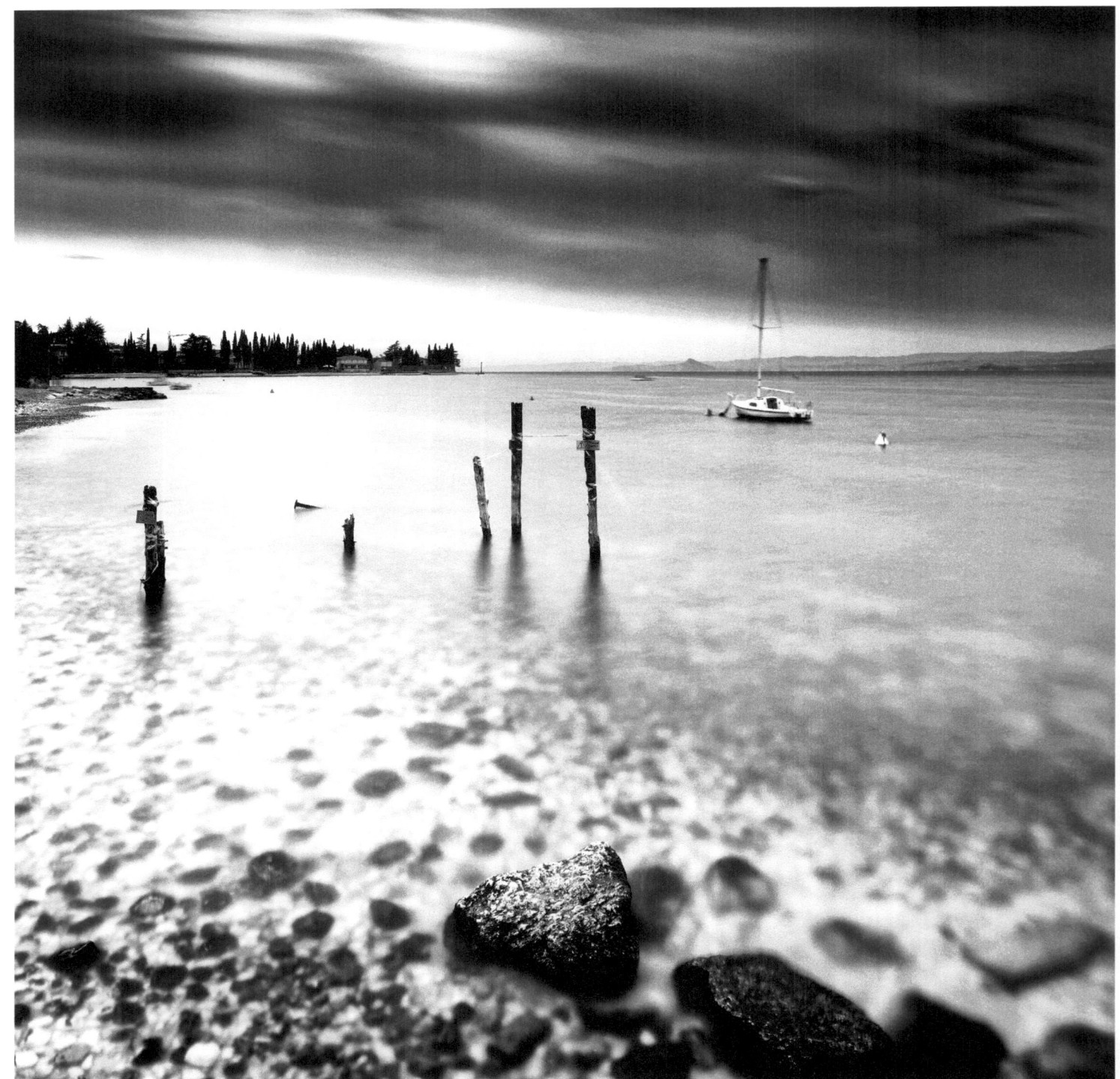
Torri del Benaco

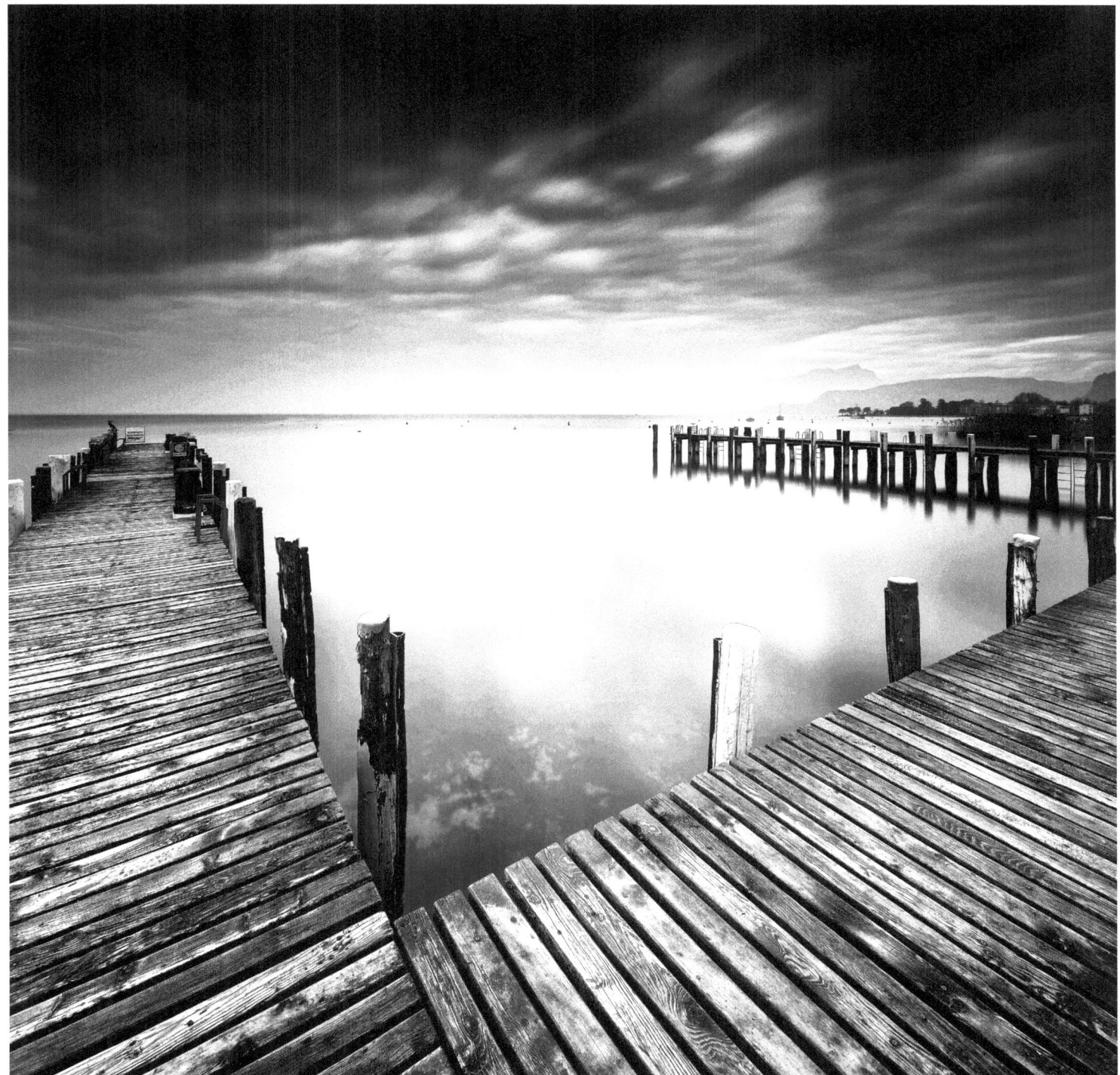
Cisano

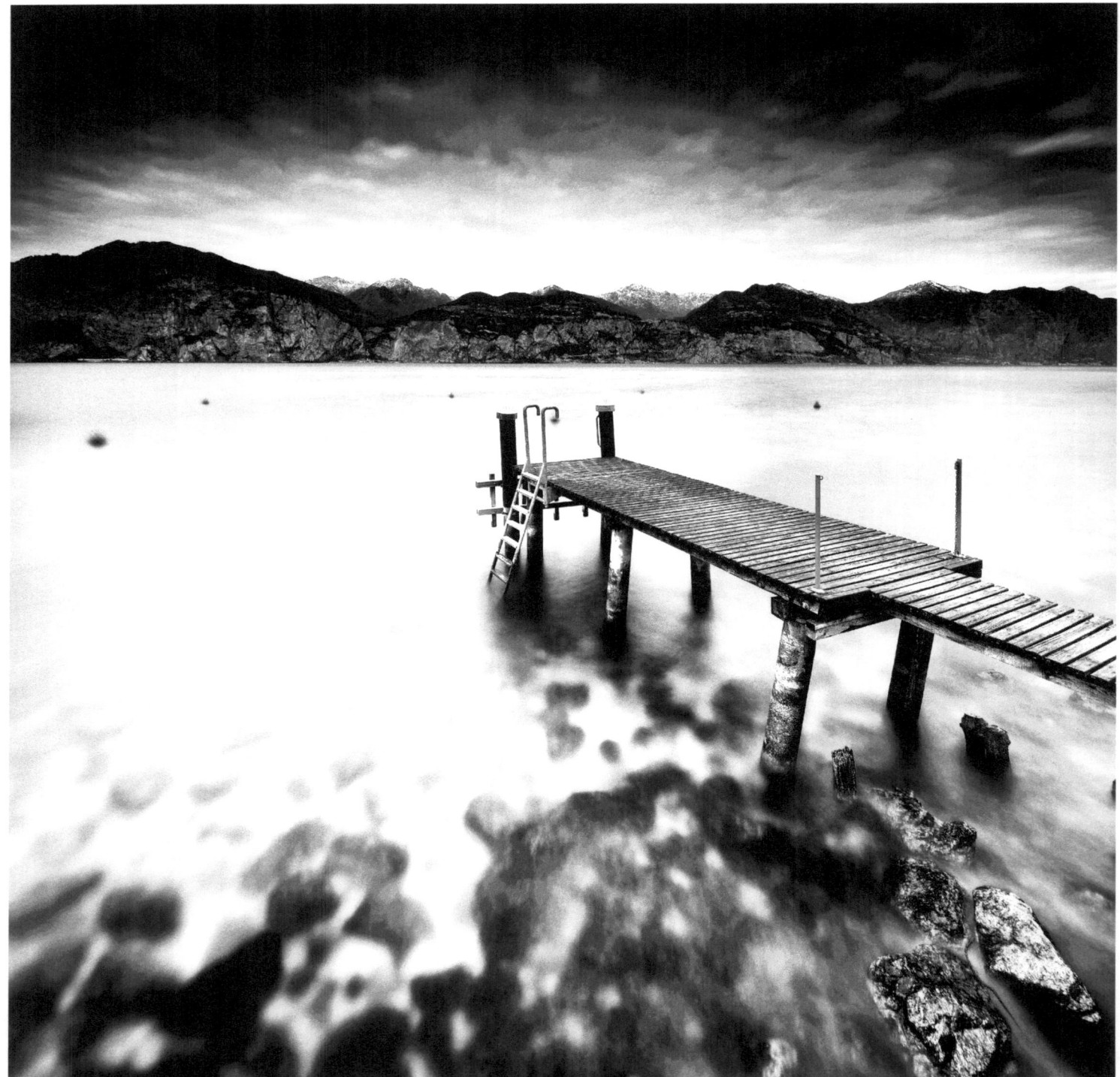
Cassone

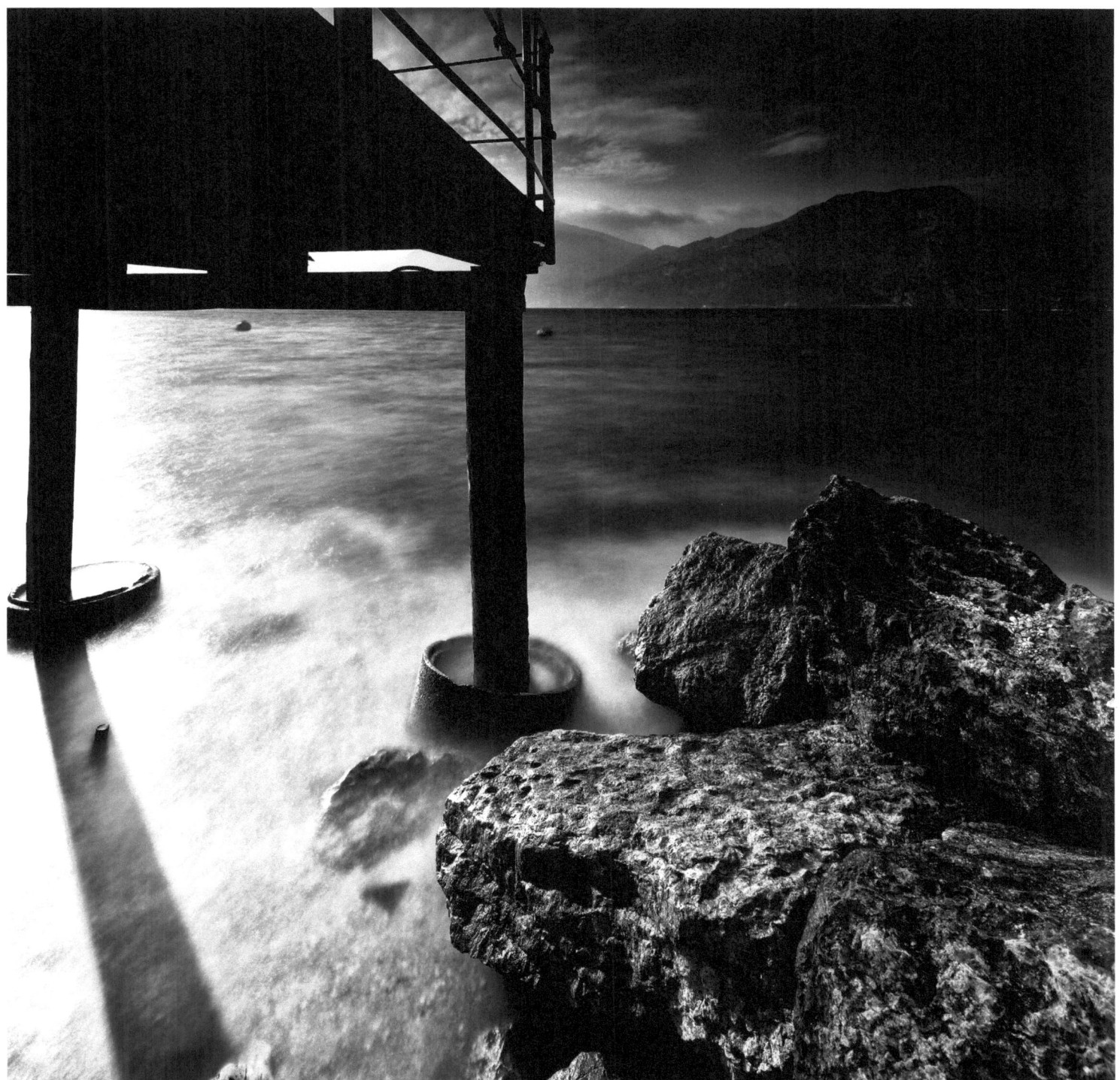

Assenza

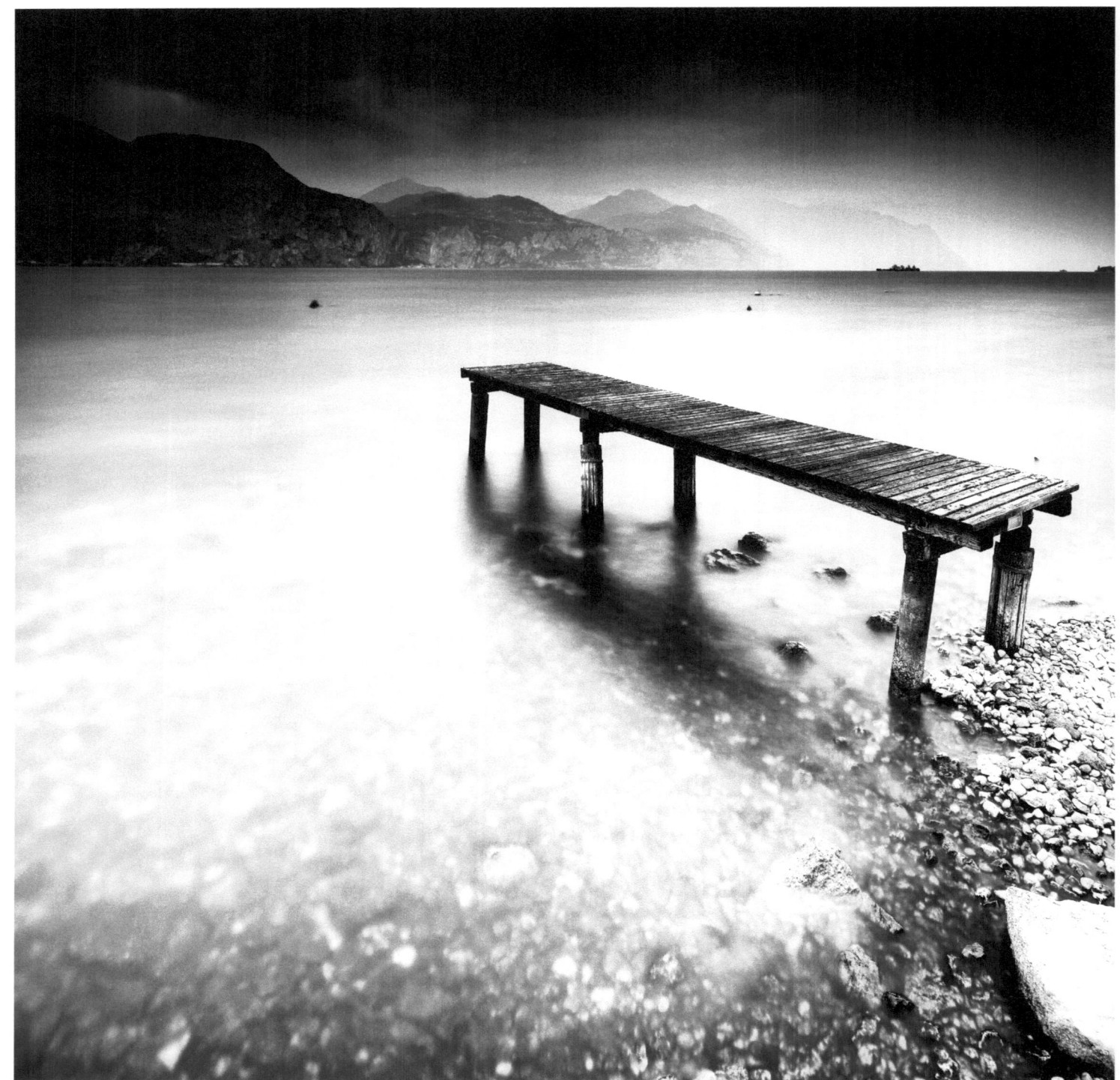
Porto di Brenzone

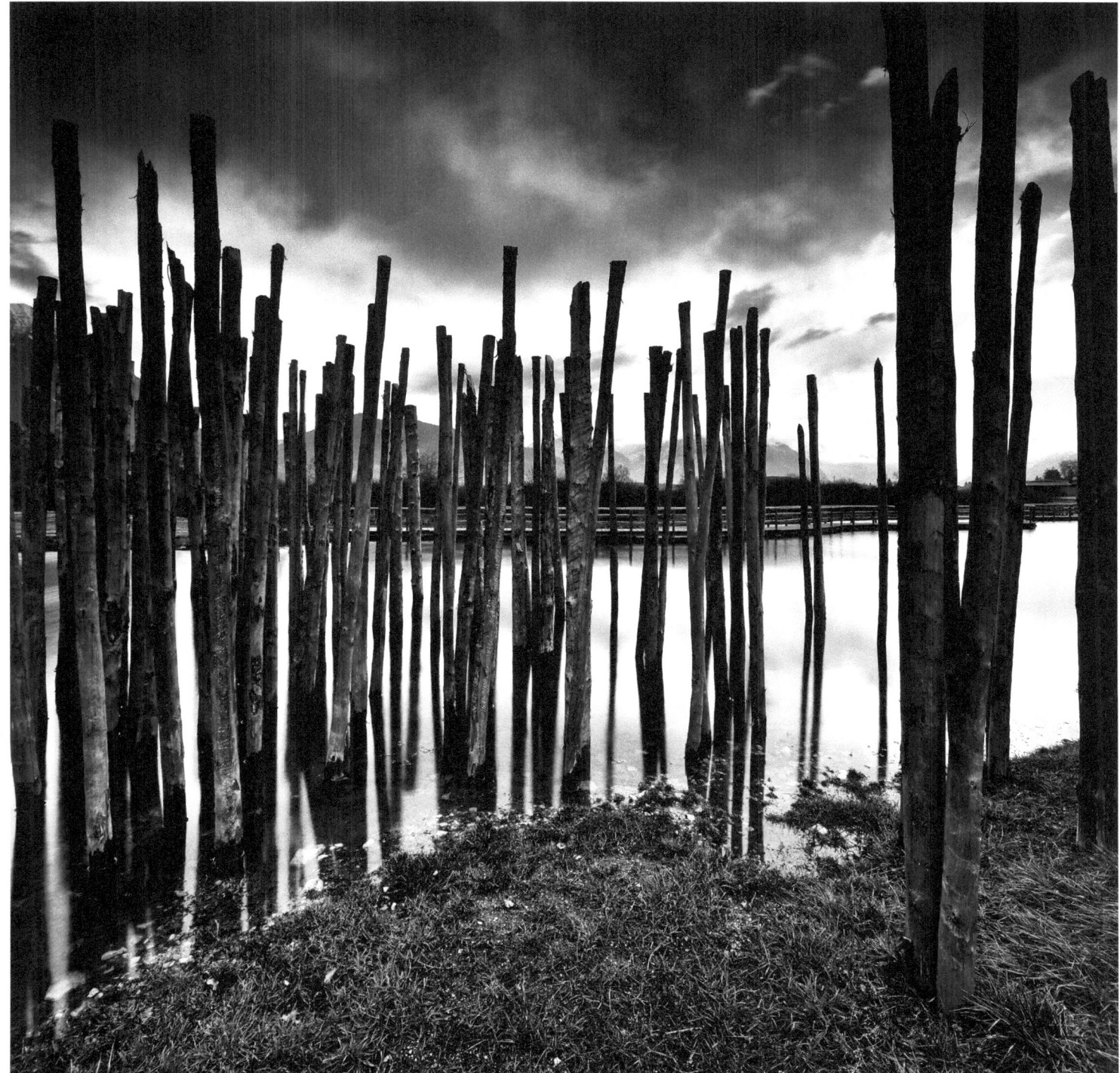
Fiavè

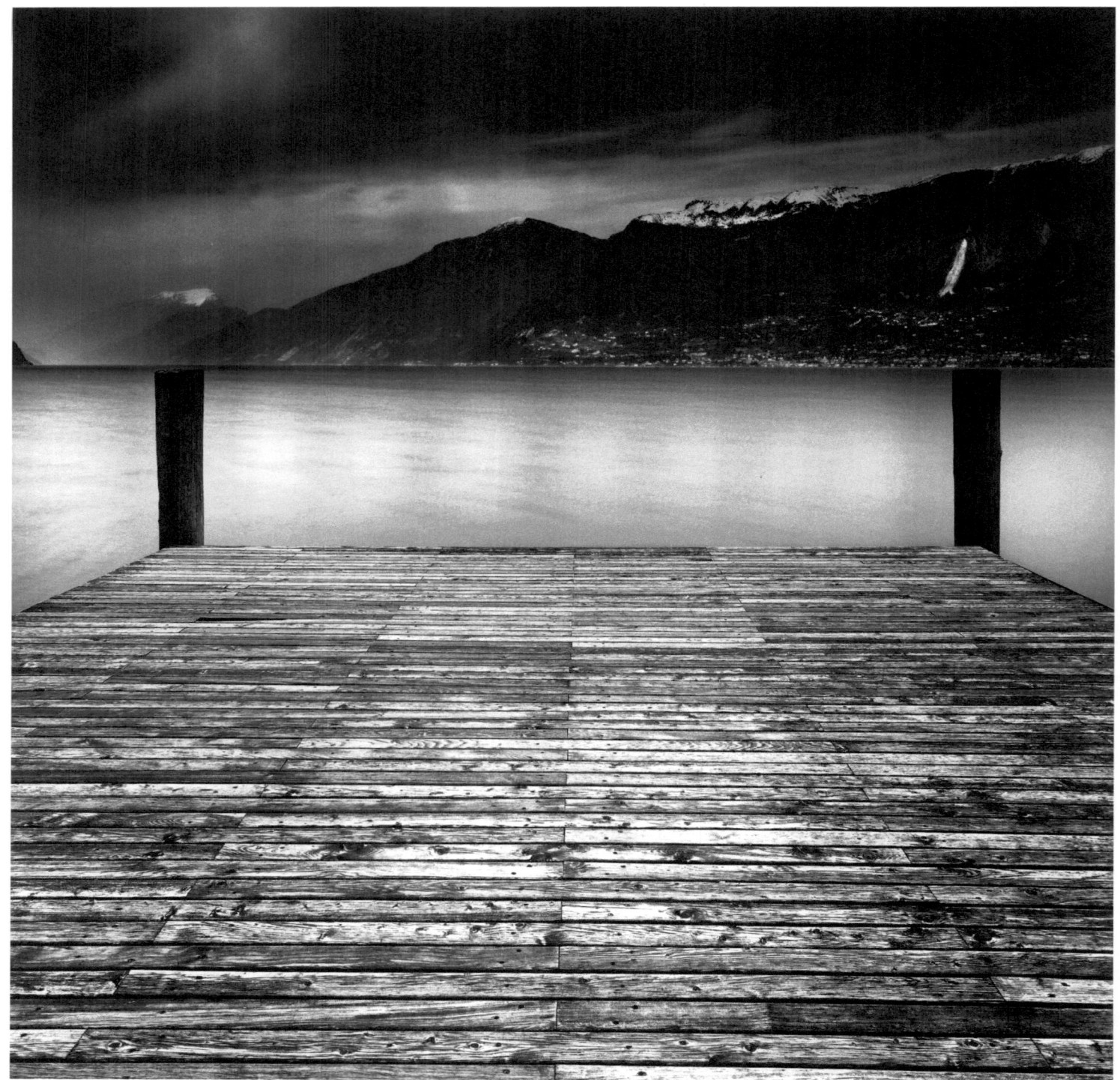

Campione

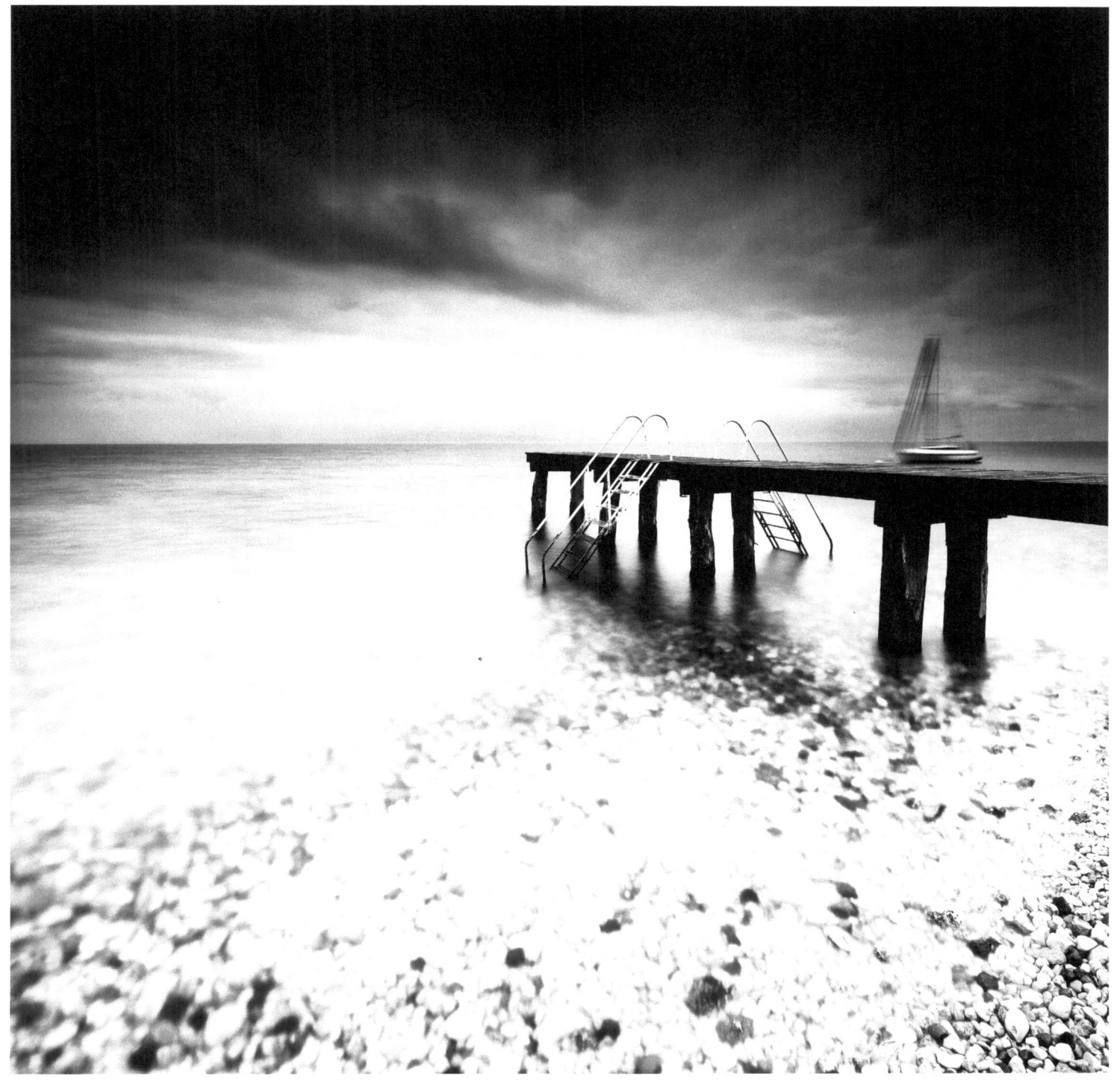
Torri del Benaco

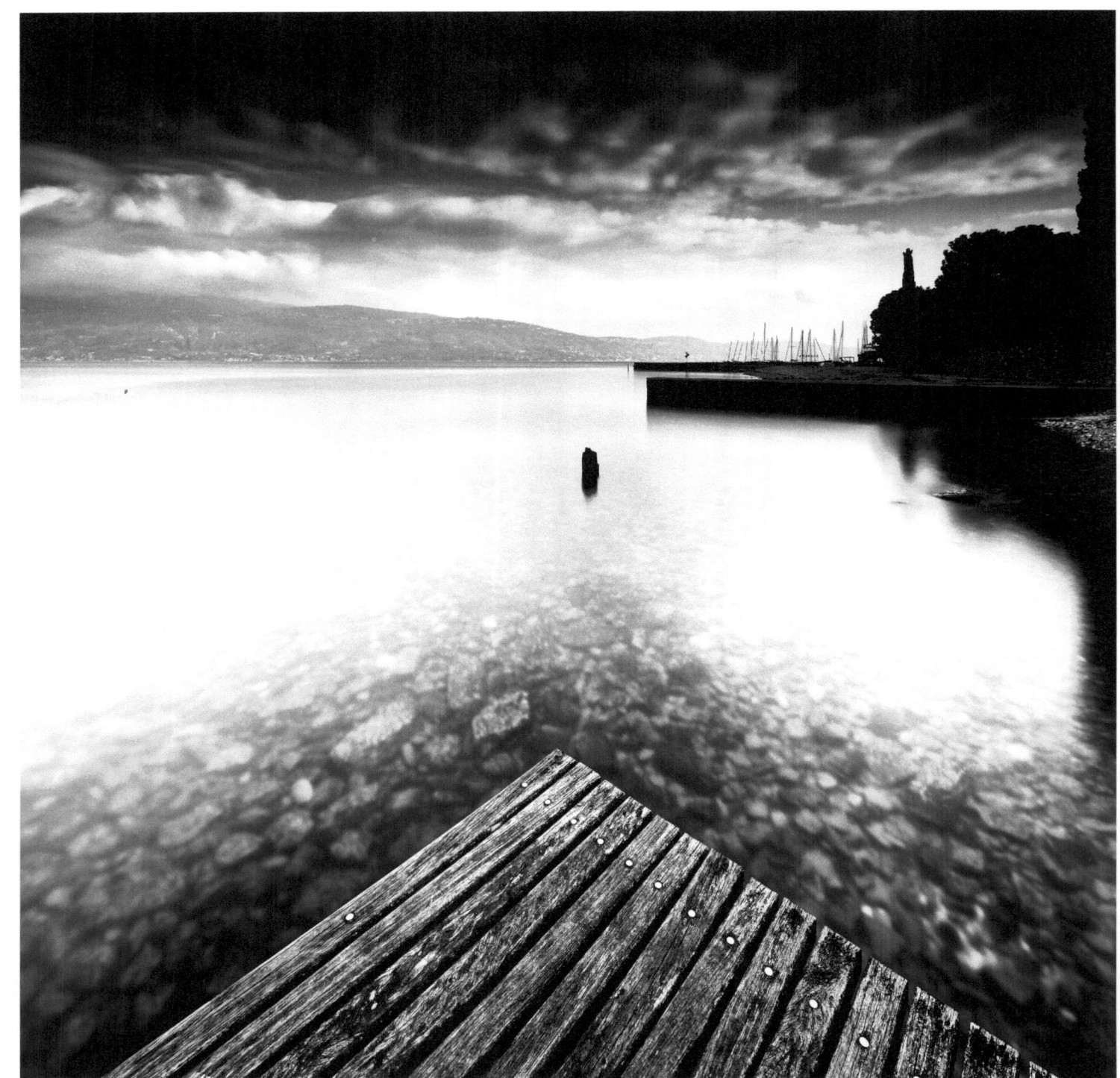

Toscolano Maderno

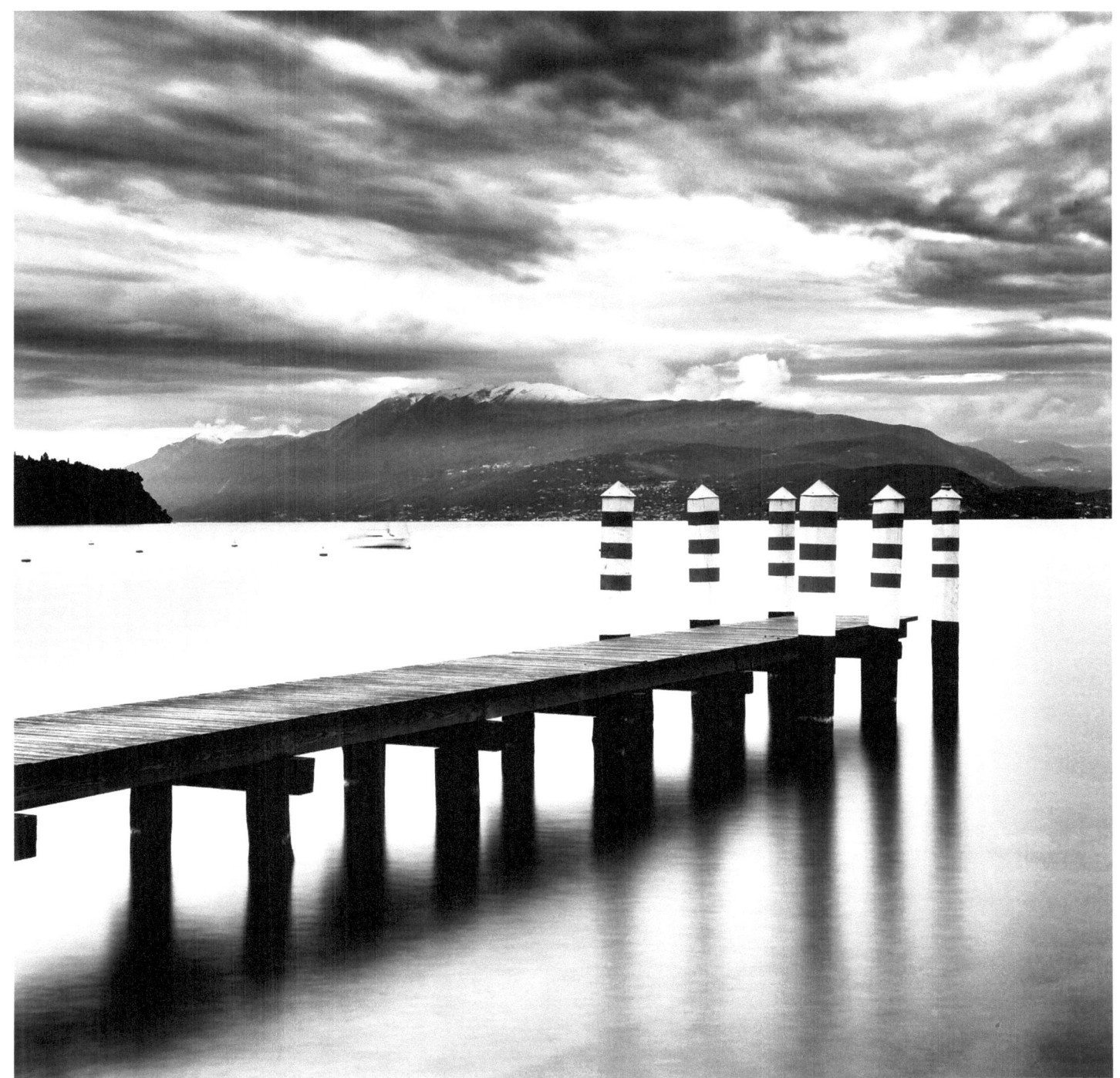

Manerba

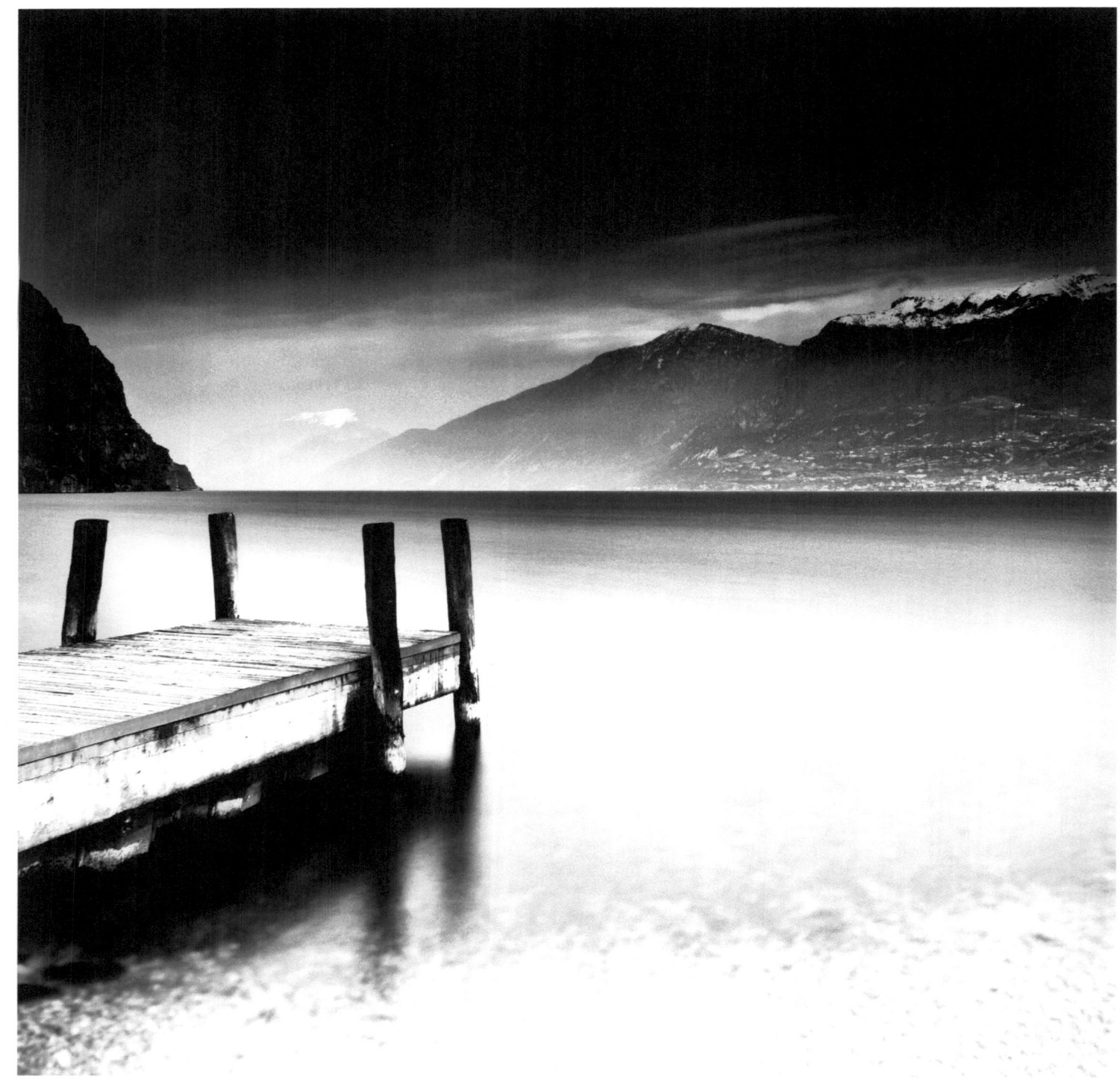
Campione

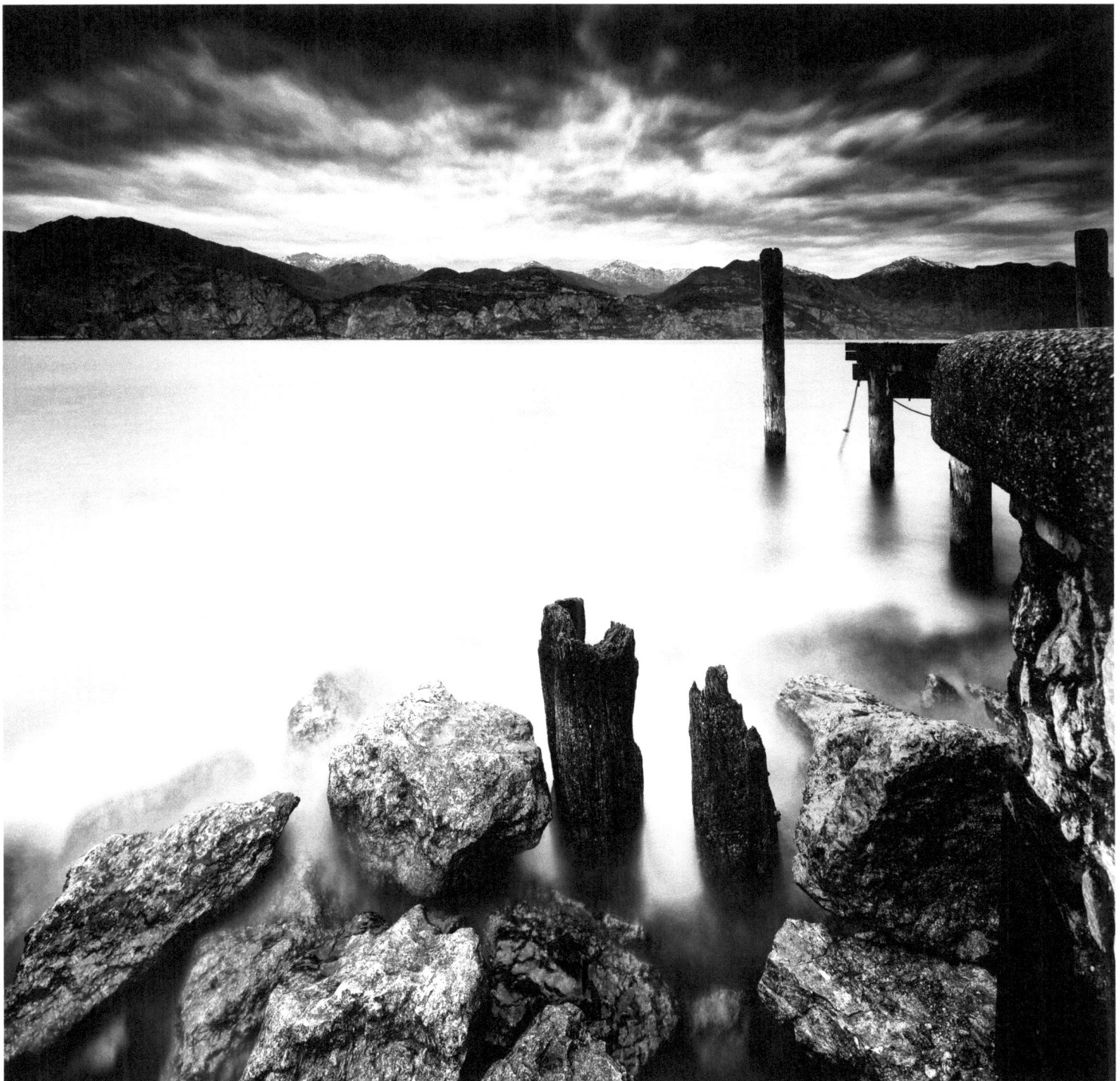
Cassone

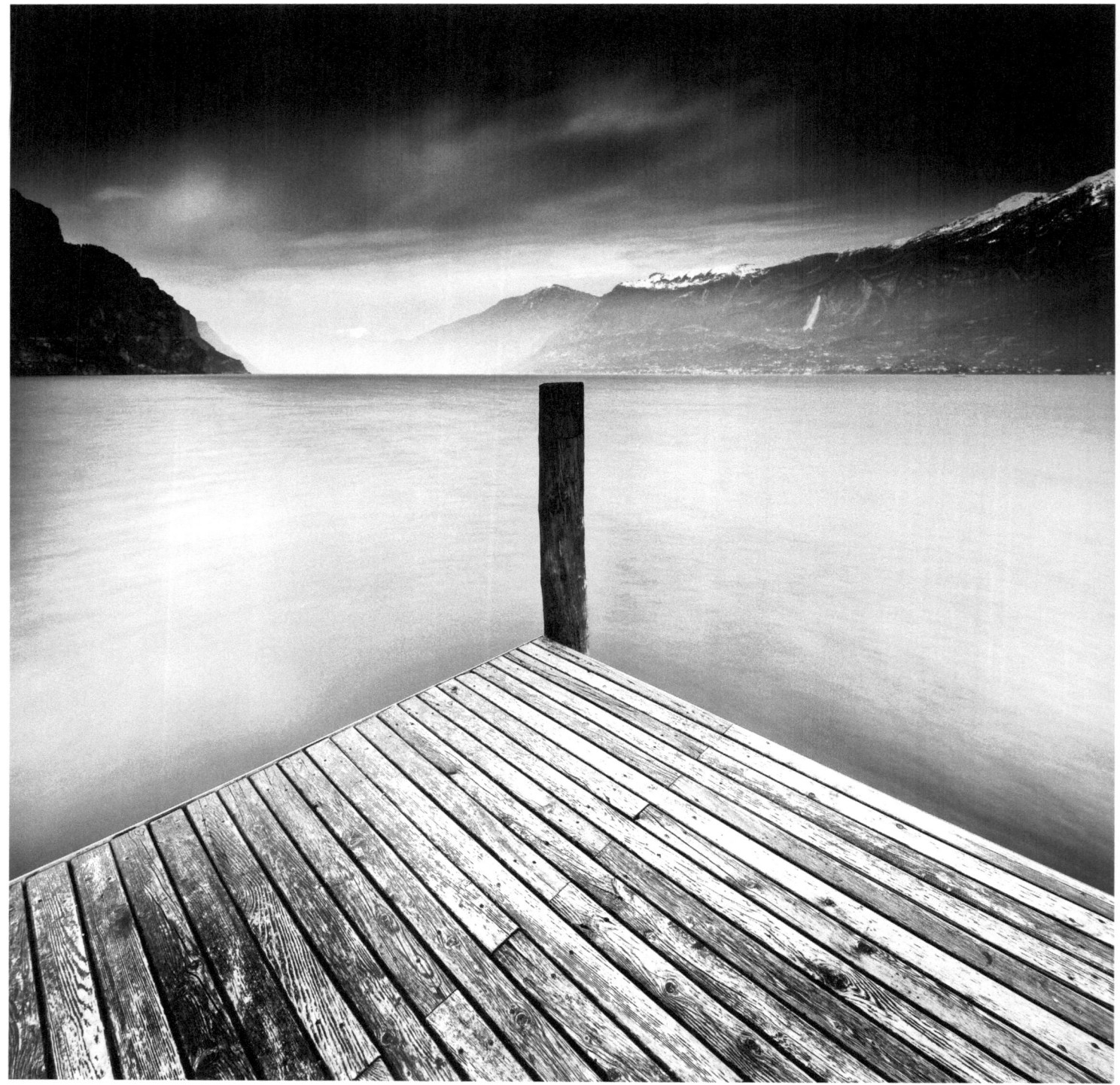

Campione

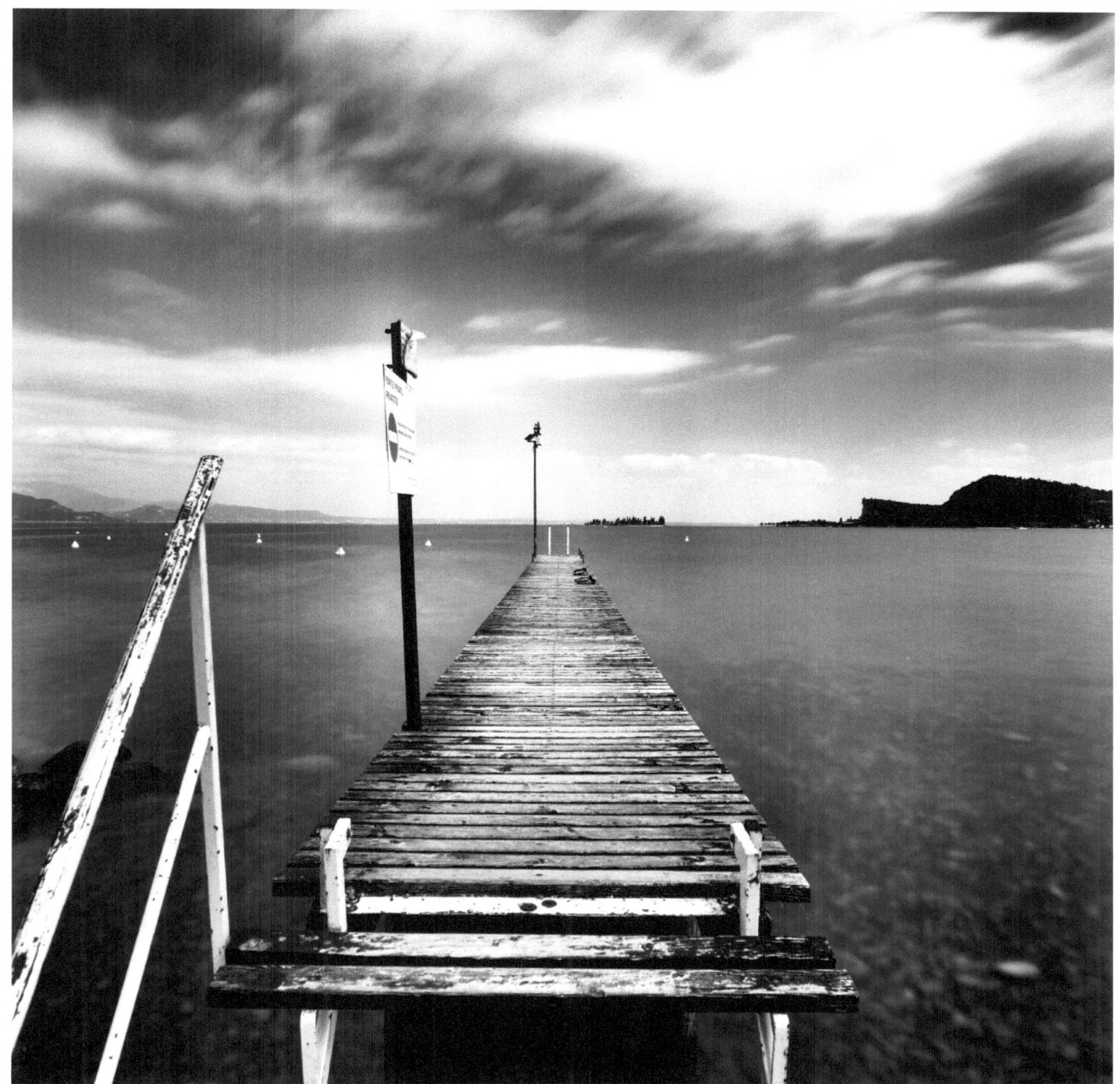
Manerba

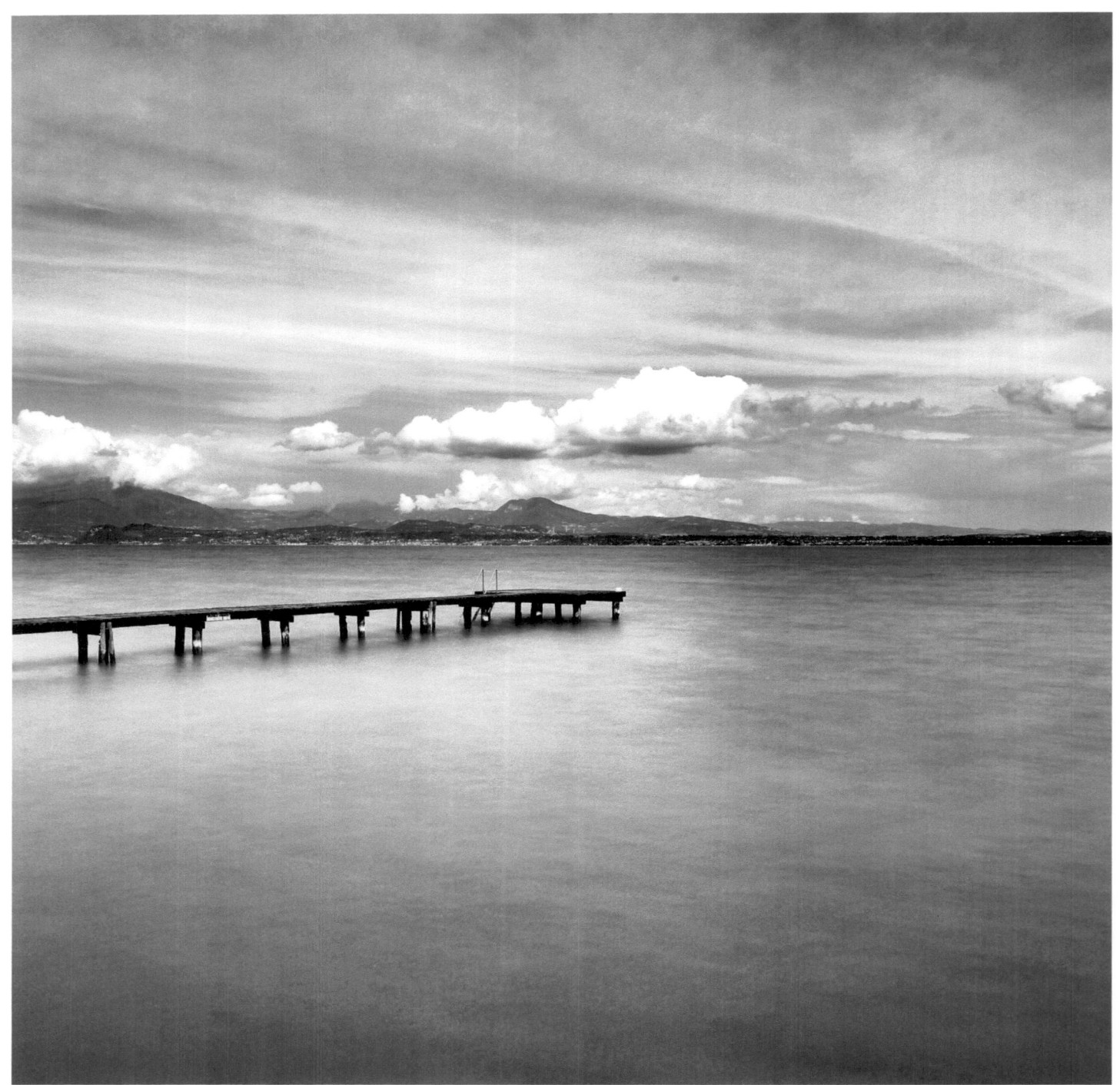

Colombare

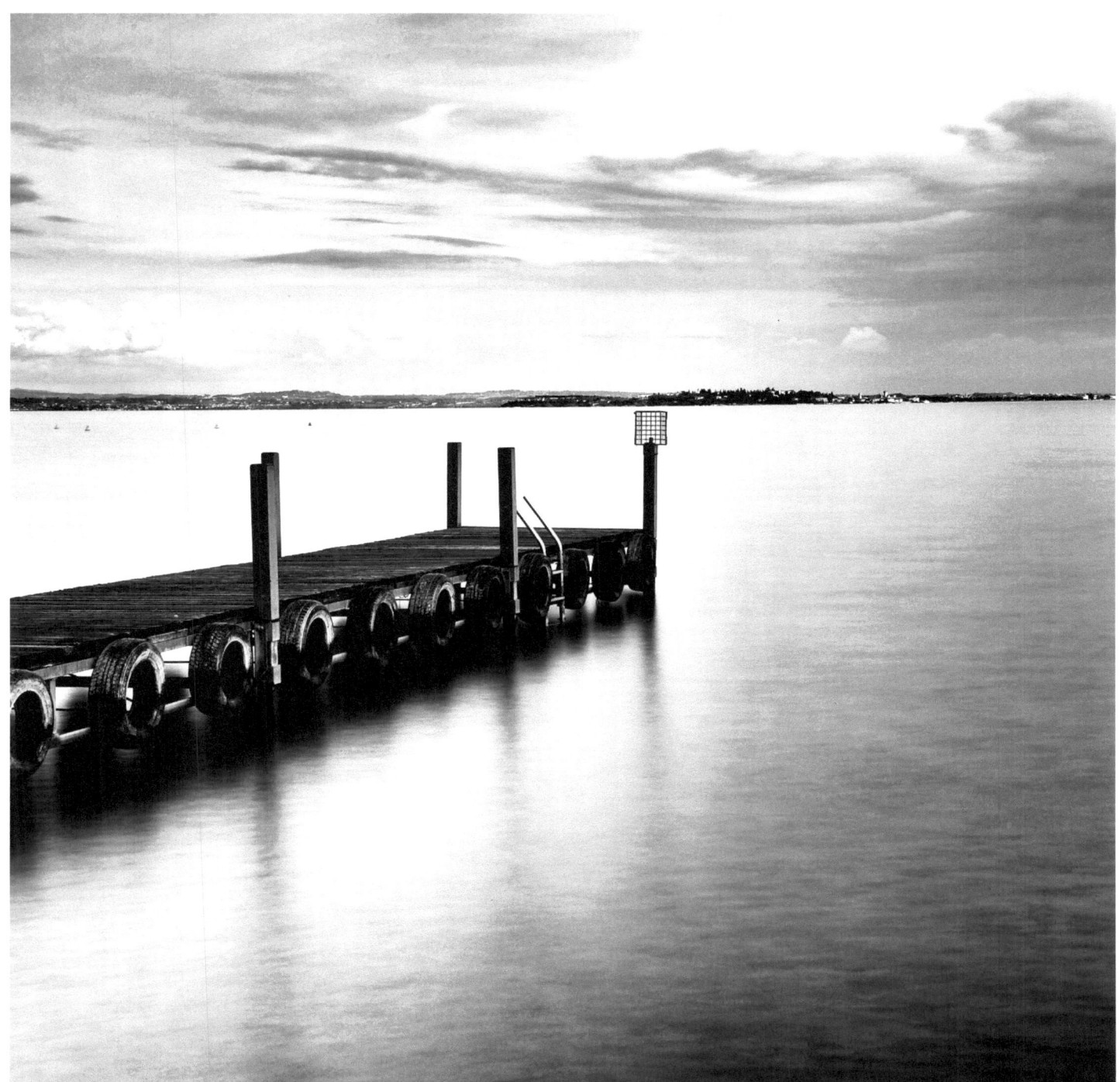
Rivoltella

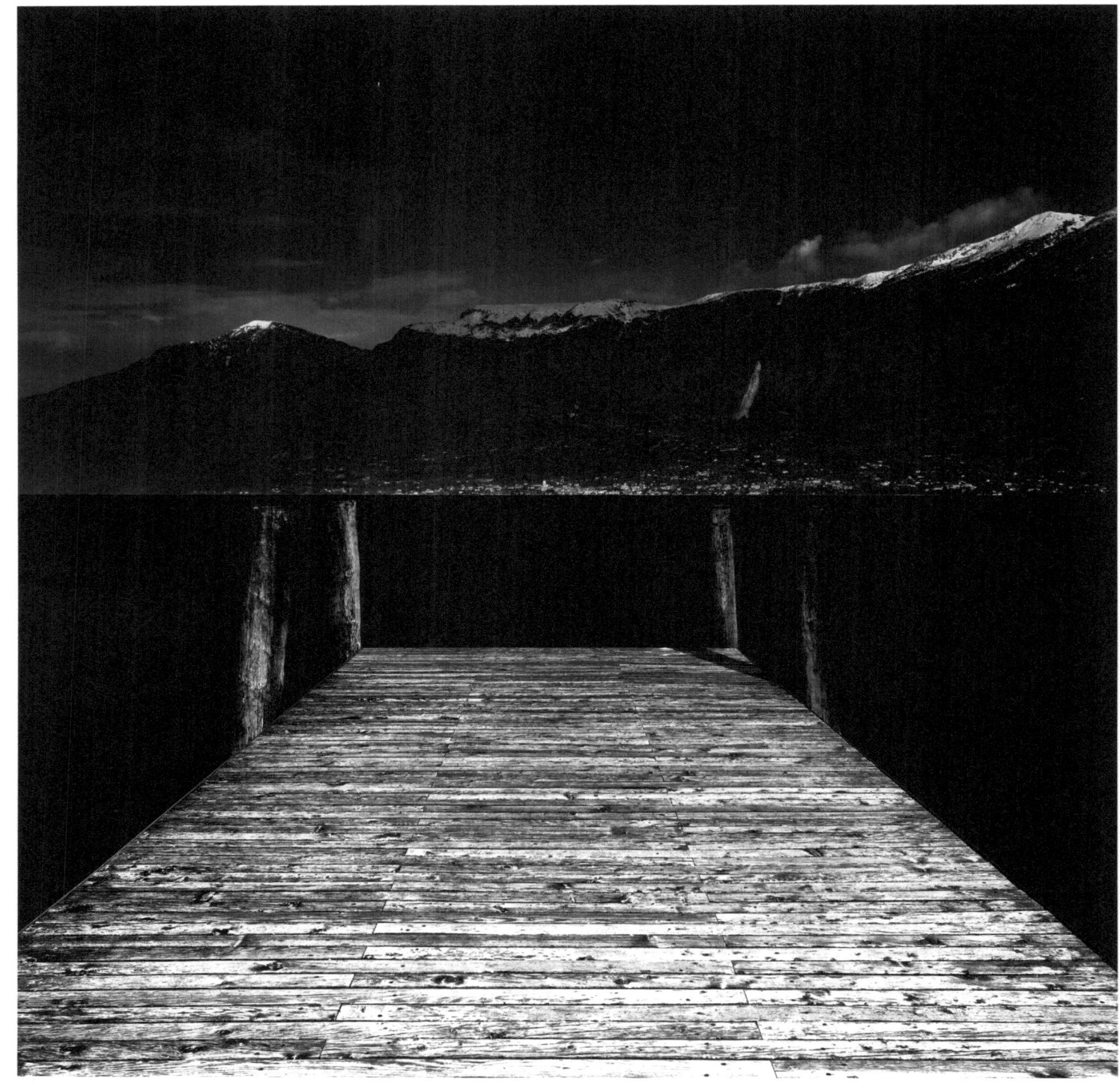
Campione

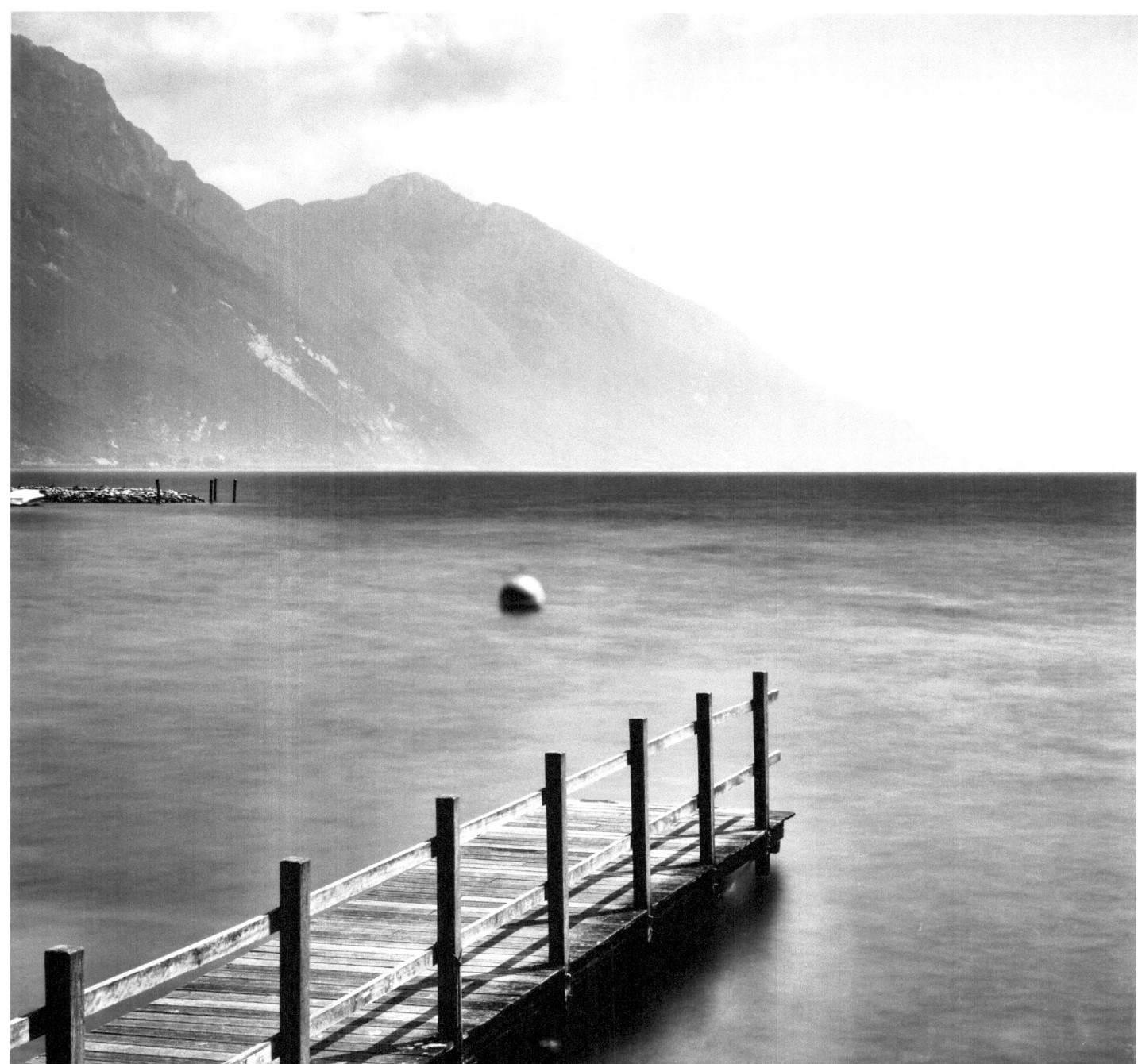
Riva

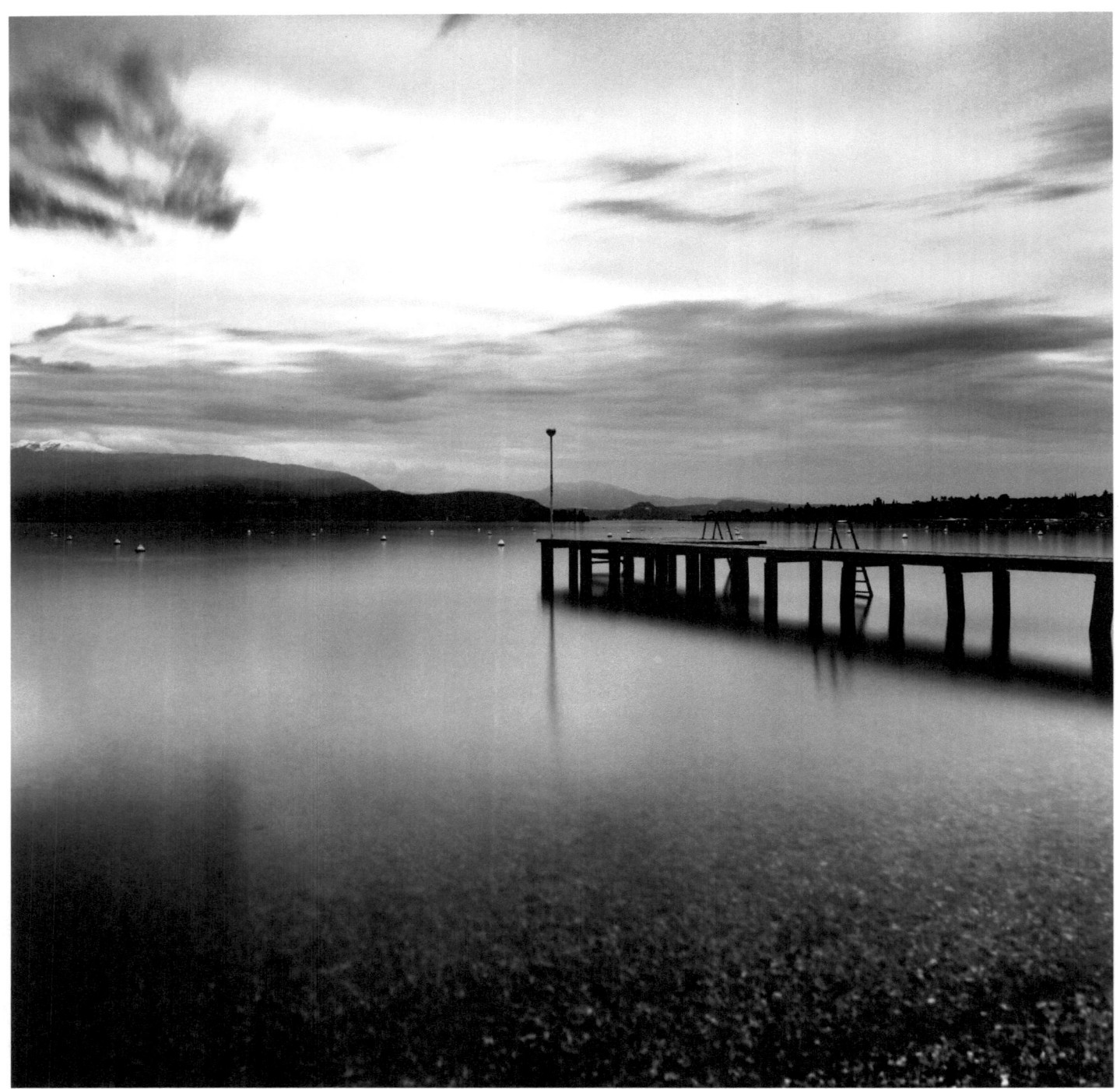
Rivoltella

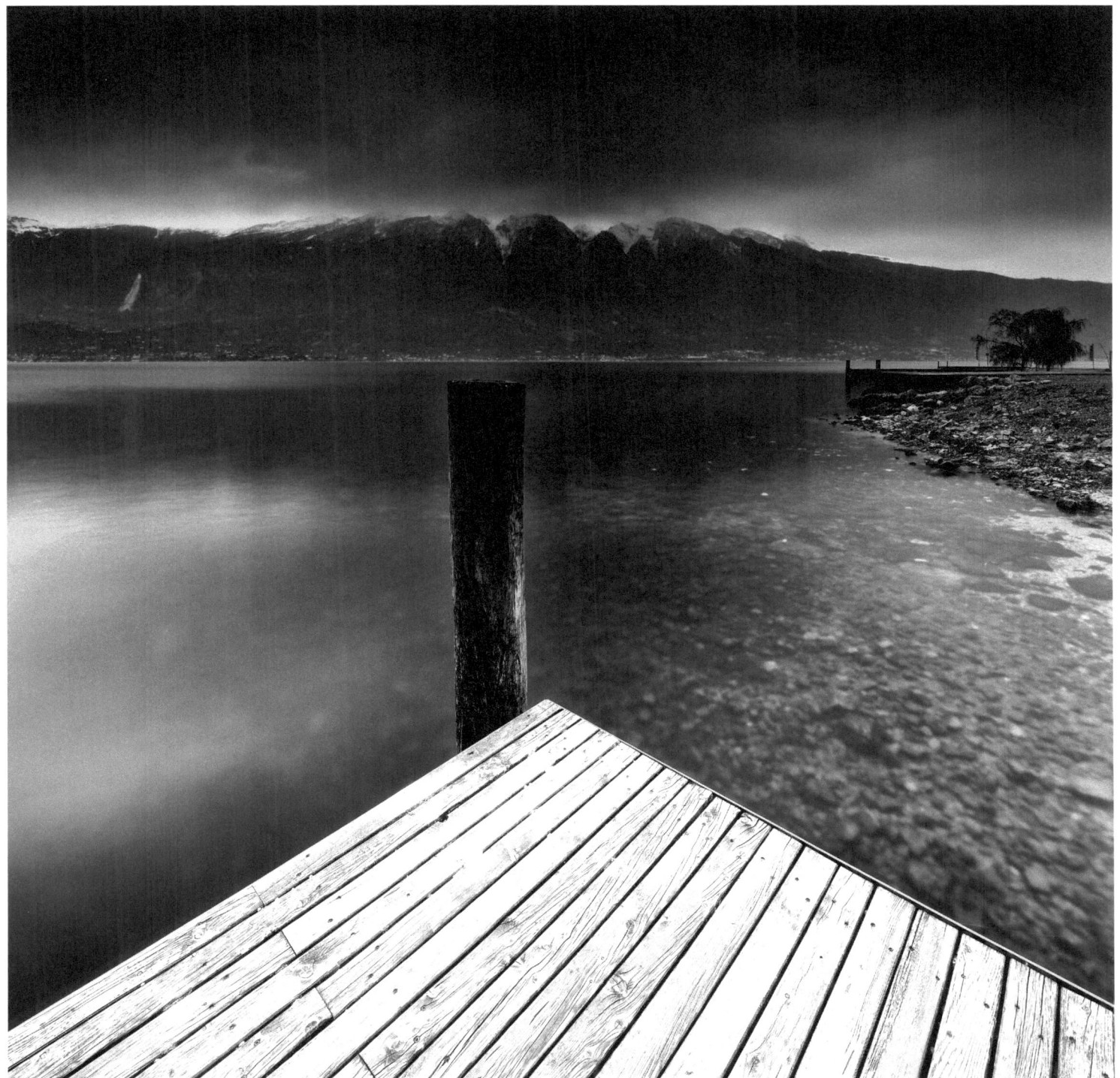

Campione

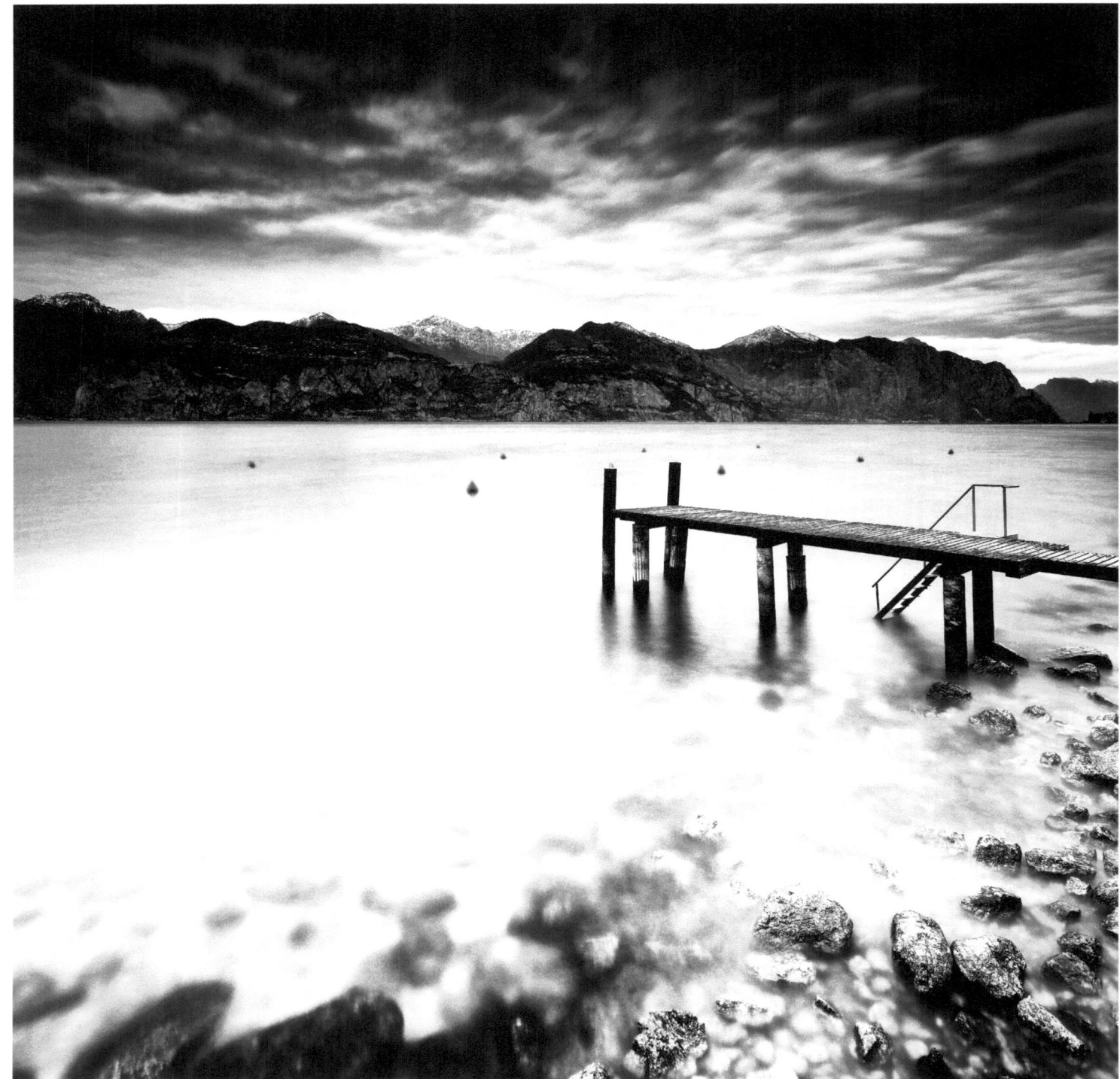
Cassone

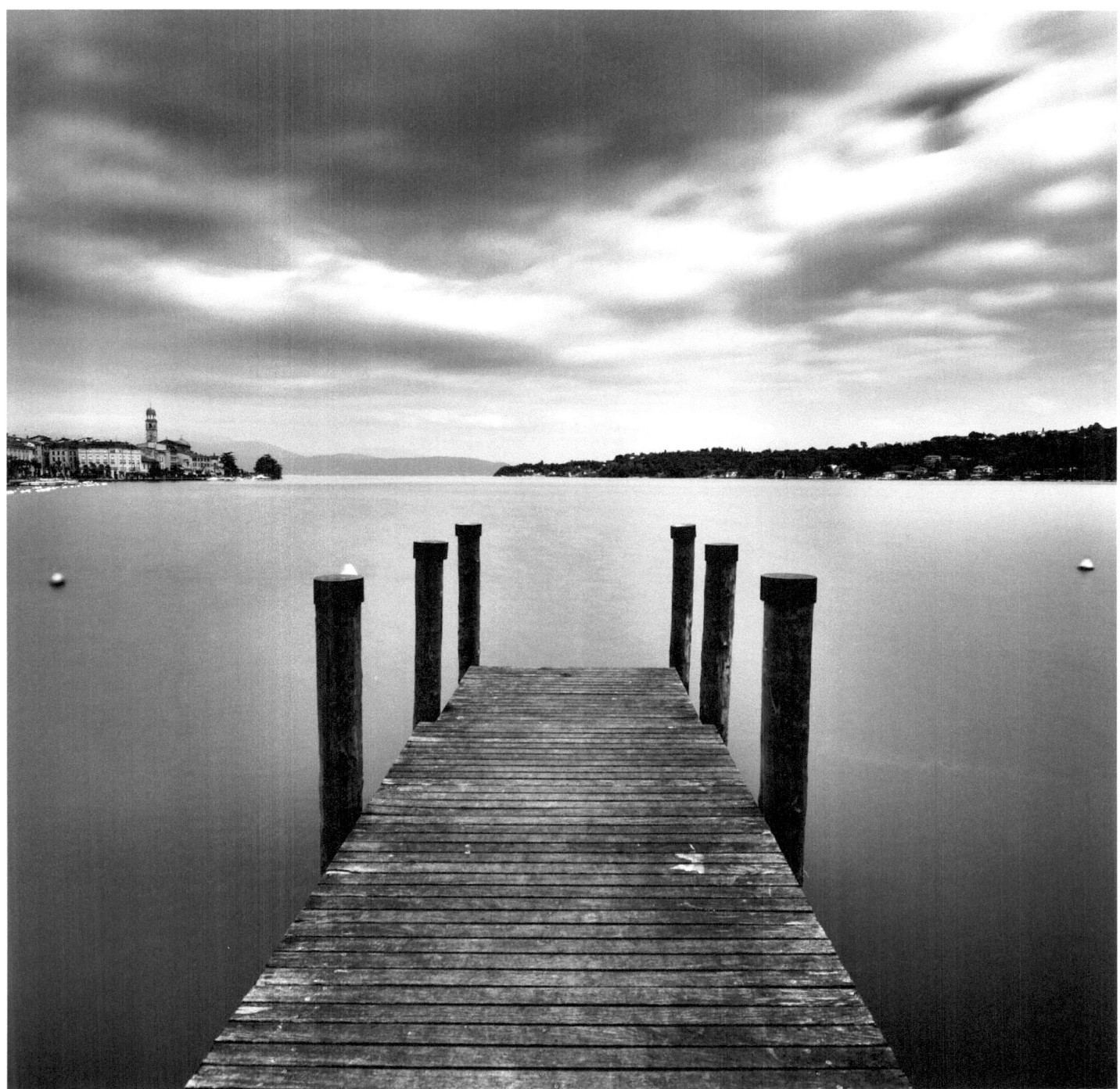

Salò

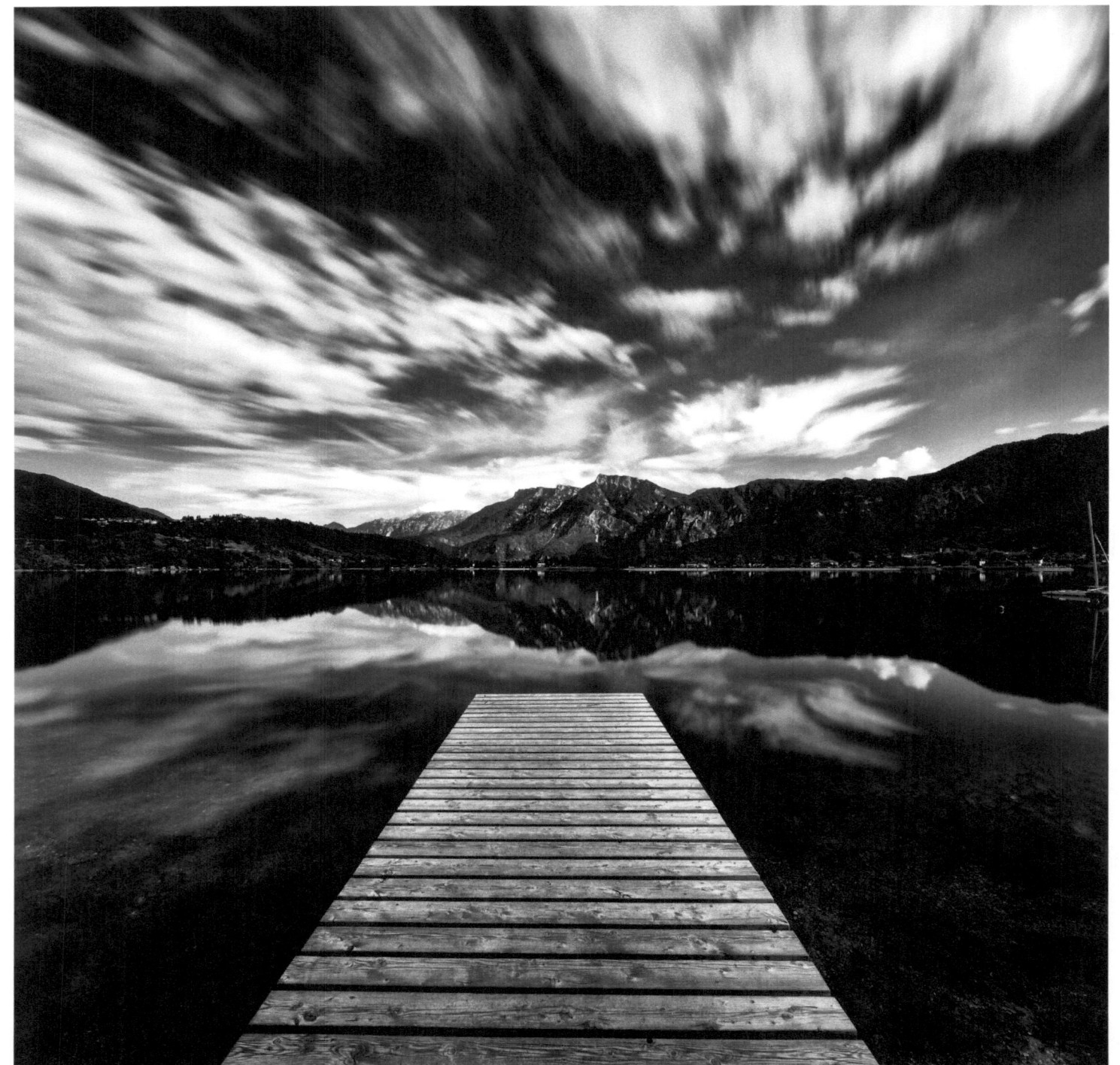
Caldonazzo

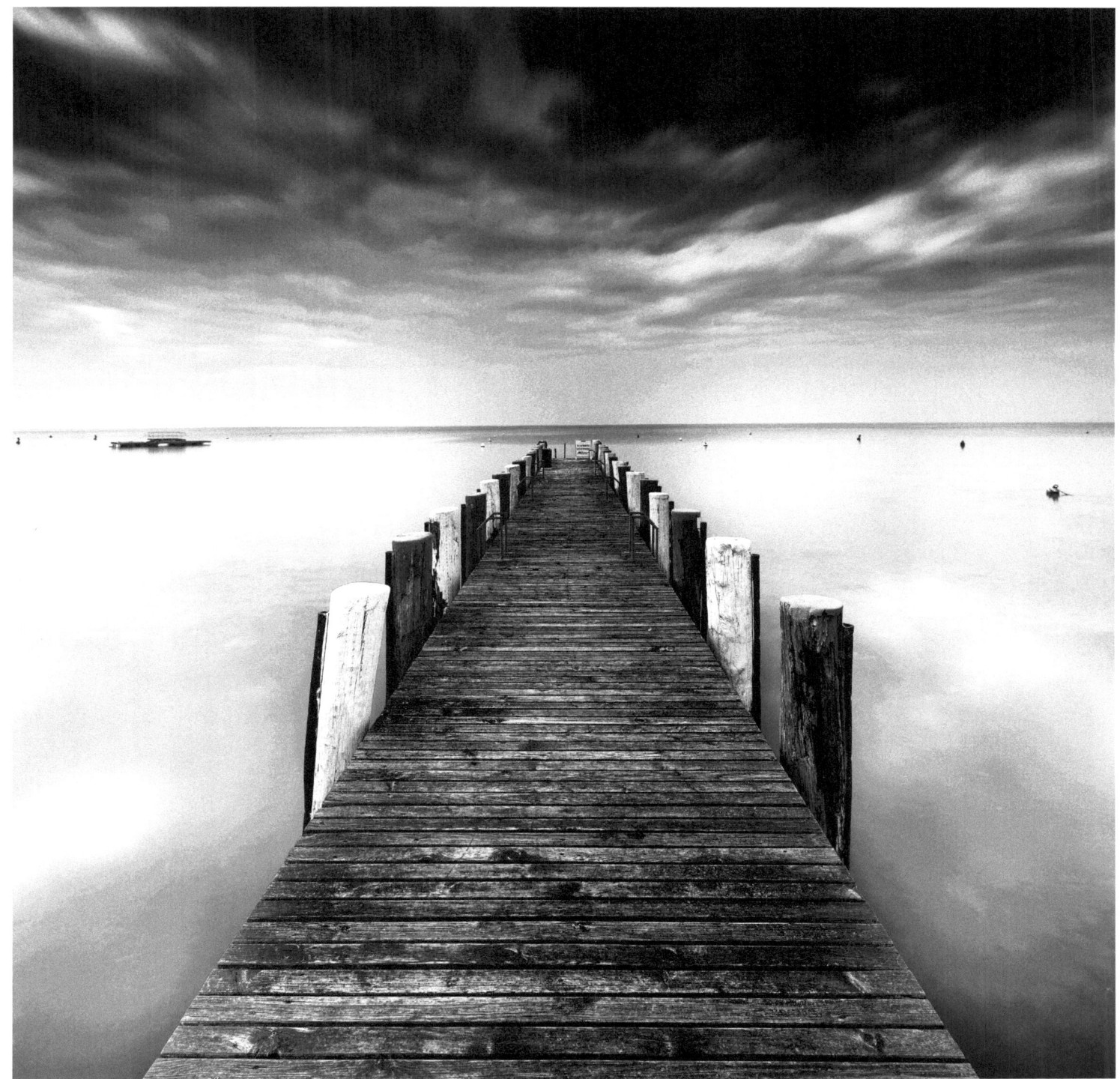
Cisano

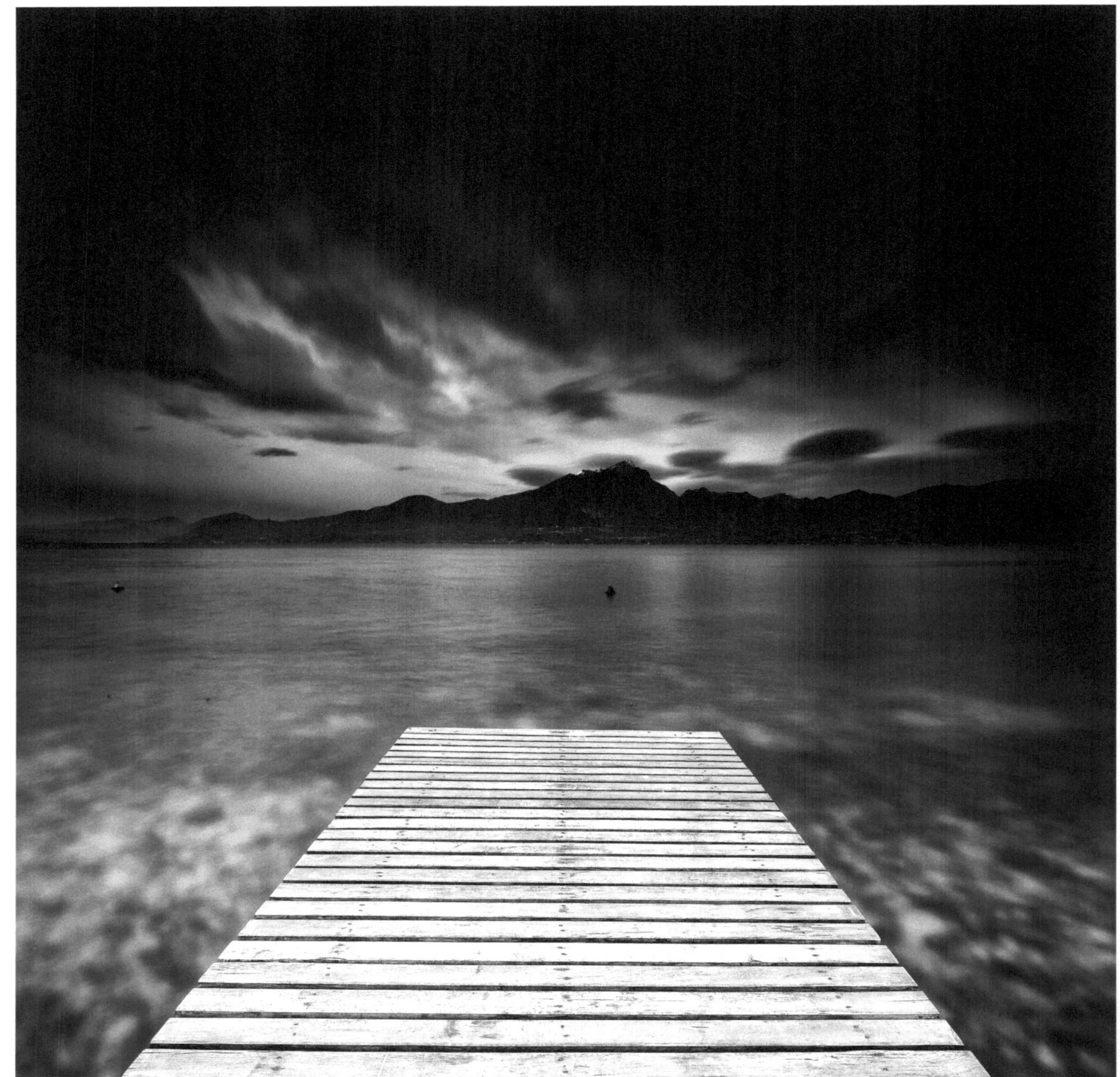
Torri del Benaco

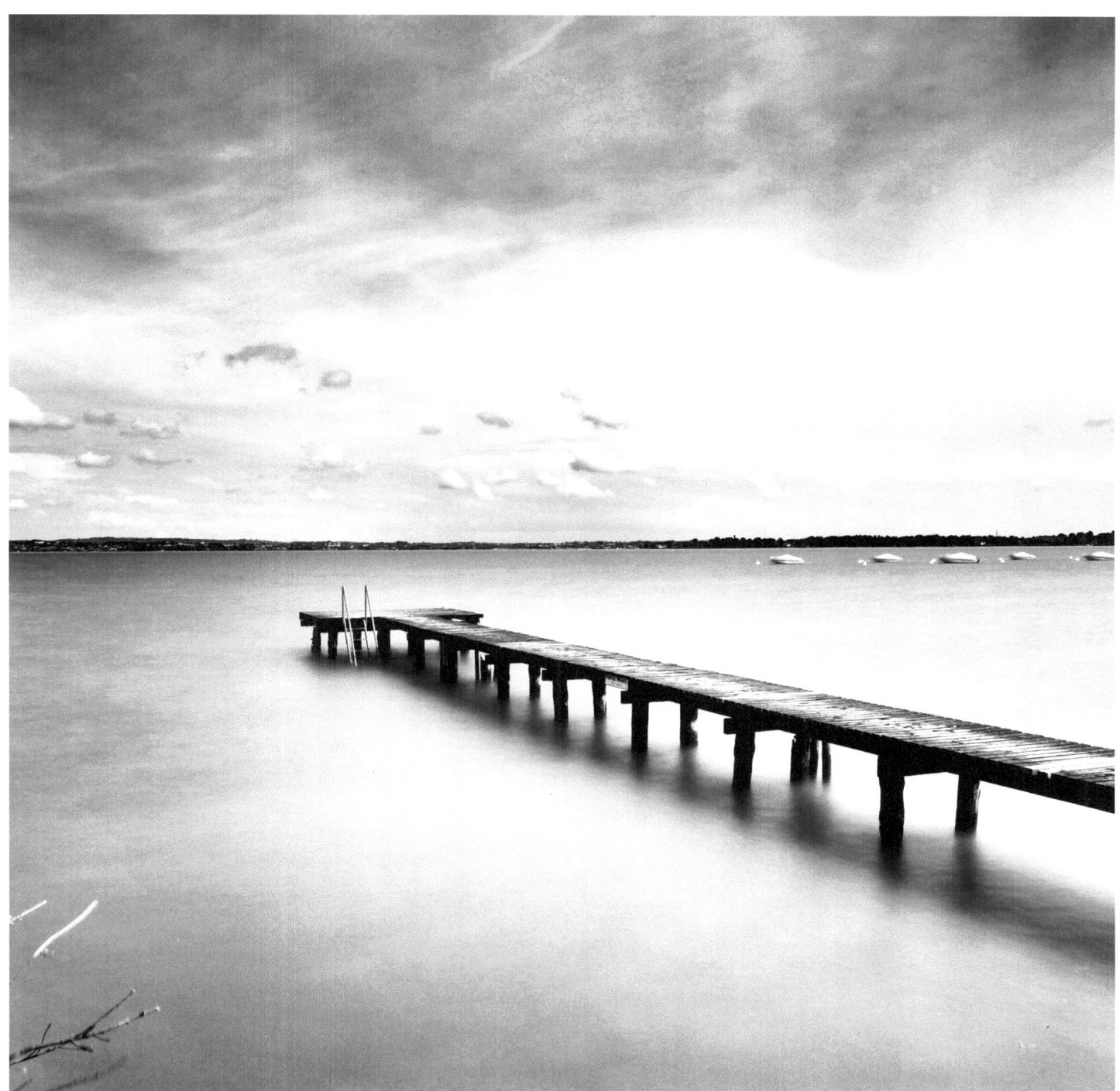
Colombare

www.ingramcontent.com/pod-product-compliance
Lightning Source LLC
Chambersburg PA
CBHW051112180526
45172CB00002B/874